普通高等教育动画类专业"十三五"规划

动画视听语言（第二版）

Animation Audio-visual Language

高思　编著

清华大学出版社
北　京

内容简介

动画视听语言是动画专业学生的必修课。

本书共分6章,内容包括视听语言概论、镜头、场面调度、声音、剪辑以及视听分析案例,提供了一个全面、系统、规范的动画视听语言学习内容结构。本书选取了近年来多部不同风格类型的优秀动画片,例如《机器人总动员》《小鸡快跑》《汽车总动员》《飞屋环游记》《僵尸新娘》《圣诞夜惊魂》《丁丁历险记》《蓝精灵》《加菲猫》《哈尔的移动城堡》《借东西的小人阿莉埃蒂》《天空之城》等,以及《兔八哥系列》和《混乱达菲鸭》等多部经典老片。针对以上影片片段中有关镜头、景别、角度、场面调度、光影、色彩、音乐、音响、对白、剪辑、蒙太奇等视听元素进行全面彻底的分析。

本书不仅适用于全国高等院校动画、游戏等相关专业的教师和学生,还适用于从事动漫游戏制作、影视制作以及要参加专业入学考试的人员。

本书封面贴有清华大学出版社防伪标签,无标签者不得销售。
版权所有,侵权必究。举报: 010-62782989, beiqinquan@tup.tsinghua.edu.cn。

图书在版编目(CIP)数据

动画视听语言/高思 编著. —2版. —北京: 清华大学出版社, 2018 (2025.2重印)
(普通高等教育动画类专业"十三五"规划教材)
ISBN 978-7-302-48574-2

Ⅰ. ①动… Ⅱ. ①高… Ⅲ. ①动画片—电影语言—高等学校—教材 ②动画片—电视—语言学—高等学校—教材 Ⅳ. ①J954

中国版本图书馆CIP数据核字(2017)第249878号

责任编辑: 李 磊
装帧设计: 王 晨
责任校对: 成凤进
责任印制: 刘 菲

出版发行: 清华大学出版社
网　　址: https://www.tup.com.cn, https://www.wqxuetang.com
地　　址: 北京清华大学学研大厦A座　　　　邮　编: 100084
社 总 机: 010-83470000　　　　　　　　　　邮　购: 010-62786544
投稿与读者服务: 010-62776969, c-service@tup.tsinghua.edu.cn
质 量 反 馈: 010-62772015, zhiliang@tup.tsinghua.edu.cn

印 装 者: 三河市君旺印务有限公司
经　　销: 全国新华书店
开　　本: 185mm×250mm　　印 张: 10.5　　字 数: 223千字
　　　　　(附小册子1本)
版　　次: 2013年6月第1版　2018年1月第2版　　印 次: 2025年2月第13次印刷
定　　价: 49.80元

产品编号: 075392-01

普通高等教育动画类专业"十三五"规划教材
专家委员会

主　编
余春娜
天津美术学院动画艺术系
主任、副教授

副主编
赵小强
孔　中
高　思

编委会成员
余春娜
高　思
杨　诺
陈　薇
白　洁
赵更生
刘晓宇
潘　登
王　宁
张乐鉴
张茫茫

鲁晓波	清华大学美术学院	院长
王亦飞	鲁迅美术学院影视动画学院	院长
周宗凯	四川美术学院影视动画学院	副院长
史　纲	西安美术学院影视动画学院	院长
韩　晖	中国美术学院动画艺术系	系主任
余春娜	天津美术学院动画艺术系	系主任
郭　宇	四川美术学院动画艺术系	系主任
邓　强	西安美术学院动画艺术系	系主任
陈赞蔚	广州美术学院动画艺术系	系主任
薛　峰	南京艺术学院动画艺术系	系主任
张茫茫	清华大学美术学院	教授
于　瑾	中国美术学院动画艺术系	教授
薛云祥	中央美术学院动画艺术系	教授
杨　博	西安美术学院动画艺术系	教授
段天然	中国人民大学艺术学院动画艺术系	教授
叶佑天	湖北美术学院动画艺术系	教授
陈　曦	北京电影学院动画学院	教授
薛燕平	中国传媒大学动画艺术系	教授
林智强	北京大呈印象文化发展有限公司	总经理
姜　伟	北京吾立方文化发展有限公司	总经理
赵小强	美盛文化创意股份有限公司	董事长
孔　中	北京酷米网络科技有限公司	创始人、董事长

丛书序

　　动画专业作为一个复合性、实践性、交叉性很强的专业，教材的质量在很大程度上影响着教学的质量。动画专业的教材建设是一项具体常规性的工作，是一个动态和持续的过程。配合"十三五"期间动画专业卓越人才培养计划的方案，结合实际优化课程体系、强化实践教学环节、实施动画人才培养模式创新，在深入调查研究的基础上根据学科创新、机制创新和教学模式创新的思维，在本套教材的编写过程中我们建立了极具针对性与系统性的学术体系。

　　动画艺术独特的表达方式正逐渐占领主流艺术表达的主体位置，成为艺术创作的重要组成部分，对艺术教育的发展起着举足轻重的作用。目前随着动画技术发展的日新月异，对动画教育提出了挑战，在面临教材内容的滞后、传统动画教学方式与社会上计算机培训机构思维方式趋同的情况下，如何打破这种教学理念上的瓶颈，建立真正的与美术院校动画人才培养目标相契合的动画教学模式，是我们所面临的新课题。在这种情况下，迫切需要进行能够适应动画专业发展自主教材的编写工作，以便引导和帮助学生提升实际分析问题解决问题的能力以及综合运用各模块的能力，高水平动画教材的出现无疑对增强学生的专业素养起到了非常重要的作用。目前全国出版的供高等院校动画专业使用的动画基础书籍比较少，大部分都是没有院校背景的业余培训部门出版的纯粹软件讲解，内容单一，导致教材带有很强的重命令的直接使用而不重命令与创作的逻辑关系的特点，缺乏与高等院校动画专业的联系与转换以及工具模块的针对性和理论上的系统性。针对这些情况我们将通过教材的编写力争解决这些问题。在深入实践的基础上进行各种层面有利于提升教材质量的资源整合，初步集成了动画专业优秀的教学资源、核心动画创作教程、最新计算机动画技术、实验动画观念、动画原创作品等，形成多层次、多功能、交互式的教、学、研资源服务体系，发展成为辅助教学的最有力手段。同时在视频教材的管理上针对动画制作软件发展速度快的特点保持及时更新和扩展，进一步增强了教材的针对性，突出创新性和实验性特点，加强了创意、实验与技术的整合协调，培养学生的创新能力、实践能力和应用能力。在专业教材建设中，根据人才培养目标和实际需要，不断改进教材内容和课程体系，实现人才培养的知识、能力和素质结构的落实，构建综合型、实践型、实验型、应用型教材体系。加强实践性教学环节规范化建设，形成完善的实践性课程教学体系和实践性课程教学模式，通过教材的编写促进实际教学中的核心课程建设。

　　依照动画创作特性分成前中后期三个部分，按系统性观点实现教材之间的衔接关系，规范了整个教材编写的实施过程。整体思路明确，强调团队合作，分阶段按模块进行，在内容上注重在审美、观念、文化、心理和情感表达的同时能够把握文脉，关注精神，找到学生学习的兴趣点，帮助学生维持创作的激情，厘清进行动画创作的目的，通过动画系列教材的学习需要首先明白为什么要创作，才能使学生清楚创作什么，进而思考选择什么手段进行动画创作。提高理解力，去除创作中的盲目性、表面化，能够引发学生对作品意义的讨论和分析，加深学生对动画艺术创作的理解，为学生提供动画的创作方式和经验，开阔学生的视野和思维，为学生的创作提供多元思路，使学生明确创作意图，选择恰当的表达方式，创作出好的动画作品。通过这样一个关键过程使学生形成健康的心理、开朗的心胸、宽阔的视野、良好的知识架构、优良的创作技能。采用多种方式，引导学生在创作手法上实现手段的多样，实验性的探索，视觉语言纵深以及跨领域思考的提升，学生对动画

创作问题关注度敏锐度的加强。在原有的基础上提高辅导质量,进一步提高学生的创新实践能力和水平,强化学生的创新意识,结合动画艺术专业的教学特点,分步骤分层次对教学环节的各个部分有针对性地进行了合理规划和安排。在动画各项基础内容的编写过程中,在对之前教学效果分析的基础上,进一步整合资源,调整了模块,扩充了内容,分析了以往教学过程的问题,加大了教材中学生创作练习的力度,同时引入先进的创作理念,积极与一流动画创作团队进行交流与合作,通过有针对性的项目练习引导教学实践。积极探索动画教学新思路,面对动画艺术专业新的发展和挑战,与专家学者展开动画基础课程的研讨,重点讨论研究动画教学过程中的专业建设创新与实践。进一步突出动画专业的创新性和实验性特点,加强创意课程、实验课程与技术类课程的整合协调,培养学生的创新能力、实践能力和应用能力,进行了教材的改革与实验,目的使学生在熟悉具体的动画创作流程的基础上能够体验到在具体的动画制作中如何把控作品的风格节奏、成片质量等问题,从而切实提高学生实际分析问题与解决问题的能力。

 在新媒体的语境下,我们更要与时俱进或者说在某种程度上高校动画的科研需要起到带动产业发展的作用,需要创新精神。本套教材的编写从创作实践经验出发,通过对产业的深入分析以及对动画业内动态发展趋势的研究,旨在推动动画表现形式的扩展,以此带动动画教学观念方面的创新,将成果应用到实际教学中,实现观念、技术与世界接轨,起到为学生打开全新的视野、开拓思维方式的作用,达到一种观念上的突破和创新,我们要实现中国现代动画人跨入当今世界先进的动画创作行列的目标,那么教育与科技必先行,因此希望通过这种研究方式,为中国动画的创作能够起到积极的推动作用。就目前教材呈现的观念和技术形态而言,解决的意义在于把最新的理念和技术应用到动画的创作中去,扩宽思路,为动画艺术的表现方式提供更多的空间,开拓一块崭新的领域,同时打破思维定式,提倡原创精神,起到引领示范作用,能够服务于动画的创作与专业的长足发展。另一方面根据本专业"十三五"规划的目标和要求,教材的内容对于卓越人才培养计划,本科教学质量与教学改革以及创新团队培养计划目标的完成都有积极的推动作用。

<p align="right">余春娜
天津美术学院动画艺术系</p>

前言

　　近年来随着中国对动画创意产业的大力支持，生产了一大批动画作品，可是我们看到的优秀作品却是凤毛麟角。因为原创性的内容太少了，大多数公司只是盲目地模仿日本和欧美的优秀动画片，从整体风格、人物设定到故事结构都如出一辙，就连镜头角度和人物位置关系都被一成不变地挪用过来，只是给影片换了一张"中国脸"。虽然当今各大院校都陆续开设了动画专业课程，但是对动画视听语言方面的教育研究仍然有所不足。迄今为止，几乎所有学校都在复制同一种课程的内容，有些模式的条条框框太多了。作为一个动漫人，或多或少我们应该对此有所反省。

　　视听语言将幻象推向更深的地步，而且它传达着事物的经验，有如事件正在眼前发生一般，正如巴赞所说的，现场感是一种连绘画和静态摄影都无法完全表达的情况。这是因为当我们观看绘画和摄影作品时，总是会注意到图画的表面；但当我们在看电影时，情况却完全不一样，与其说是我们看到了图画的表面，不如说我们是被包容在那被投射的银幕上，宛如三维空间的图像中。

　　动画视听语言这一课程与电影视听语言极为相似，基础理论大多也植根于电影视听语言的结构范围之内。但不同的是，动画表现形式的独特性决定了在镜头设计构思、声音设计、场面调度设计等方面有其独特的创作方法。动画创作者需要一本针对动画视听语言特性的图书。本书共分为6章，主要内容包括：动画视听语言概论、镜头、场面调度、声音、剪辑以及视听分析案例，为大家提供了一个全面、系统、规范的动画视听语言学习的内容结构。本书不仅适用于全国高等院校动画、游戏等相关专业的教师和学生，还适用于从事动漫游戏制作、影视制作以及要参加专业入学考试等人员。

　　本书由高思编写，在成书的过程中，李兴、王宁、杨宝容、杨诺、白洁、张乐鉴、张茫茫、赵晨、刘晓宇、马胜、赵更生、陈薇、贾银龙等人也参与了本书的编写工作。由于作者编写水平有限，书中难免有疏漏和不足之处，恳请广大读者批评、指正。

　　本书提供了PPT课件和考试题库答案等立体化教学资源，扫一扫左侧的二维码，推送到邮箱后下载获取。

<div style="text-align:right">编　者</div>

目录

第1章 视听语言概论

1.1 视听语言的概念 ……………………………………… 2
1.2 动画视听语言的分类 …………………………………… 2
　1.2.1 实验动画片 ……………………………………… 2
　1.2.2 叙事动画片 ……………………………………… 4
1.3 动画片的传播形式 ……………………………………… 6
　1.3.1 影院动画片 ……………………………………… 6
　1.3.2 电视动画片 ……………………………………… 9
1.4 动画片的发展与演变 …………………………………… 11
　1.4.1 二维动画 ………………………………………… 11
　1.4.2 偶动画 …………………………………………… 14
　1.4.3 三维动画 ………………………………………… 16
　1.4.4 IMAX 3D动画 …………………………………… 18

第2章 镜头

2.1 镜头的基本概念 ………………………………………… 22
　2.1.1 主观镜头 ………………………………………… 22
　2.1.2 客观镜头 ………………………………………… 23
　2.1.3 反应镜头 ………………………………………… 24
　2.1.4 空镜头 …………………………………………… 24
　2.1.5 过场镜头 ………………………………………… 25
　2.1.6 长镜头 …………………………………………… 25
2.2 景别 …………………………………………………… 28
　2.2.1 景别的概念 ……………………………………… 28
　2.2.2 远景 ……………………………………………… 28
　2.2.3 全景 ……………………………………………… 30
　2.2.4 中景 ……………………………………………… 31
　2.2.5 近景 ……………………………………………… 32
　2.2.6 特写 ……………………………………………… 33
　2.2.7 大特写 …………………………………………… 34
2.3 角度 …………………………………………………… 35
　2.3.1 角度的概念 ……………………………………… 35
　2.3.2 仰角度 …………………………………………… 35
　2.3.3 俯角度 …………………………………………… 37
　2.3.4 鸟瞰角度 ………………………………………… 38
　2.3.5 水平角度 ………………………………………… 39
　2.3.6 正面角度 ………………………………………… 39
　2.3.7 侧面角度 ………………………………………… 40
　2.3.8 斜侧角度 ………………………………………… 40
2.4 运动摄影 ……………………………………………… 41
　2.4.1 推镜头 …………………………………………… 41
　2.4.2 拉镜头 …………………………………………… 42

 2.4.3 摇镜头43
 2.4.4 移动镜头43
 2.4.5 升降镜头45
 2.4.6 甩镜头45
 2.4.7 晃动镜头47
 2.4.8 旋转镜头47
 2.5 升格、降格48
 2.5.1 升格48
 2.5.2 降格49
 2.6 焦距与景深50
 2.6.1 焦距50
 2.6.2 短焦距镜头50
 2.6.3 中距离焦距镜头51
 2.6.4 长焦距镜头51
 2.6.5 变焦镜头52
 2.6.6 景深53
 2.6.7 移焦53
 2.6.8 景深与焦距的关系54

第3章 场面调度

 3.1 场面调度的基本概念56
 3.1.1 演员调度56
 3.1.2 镜头调度56
 3.1.3 场面调度的特性56
 3.2 空间距离57
 3.2.1 亲近距离57
 3.2.2 个人距离58
 3.2.3 社会距离58
 3.2.4 公众距离59
 3.3 场面调度的要素59
 3.3.1 空间造型60
 3.3.2 光影61
 3.3.3 色彩64
 3.3.4 道具66
 3.3.5 服装68
 3.3.6 化妆69
 3.4 场面调度的方法70
 3.4.1 纵深性场面调度70
 3.4.2 重复性场面调度71
 3.4.3 对比性场面调度71
 3.4.4 象征性场面调度72
 3.5 轴线73

目录

3.6 反拍、反打 ··· 75
 3.6.1 总角度 ··· 75
 3.6.2 内反拍角度 ··· 76
 3.6.3 外反拍角度 ··· 77

第4章 声音

4.1 声音概论 ··· 79
 4.1.1 声音的基本概念 ······································· 79
 4.1.2 声音的基本要素 ······································· 79
 4.1.3 声画关系 ··· 80
 4.1.4 主观声音与客观声音 ······························· 82

4.2 电影音乐 ··· 83
 4.2.1 电影音乐的基本概念 ······························· 83
 4.2.2 音乐与故事 ··· 84
 4.2.3 音乐的作用 ··· 85
 4.2.4 音画关系 ··· 86
 4.2.5 标题性音乐 ··· 89
 4.2.6 挪用音乐与原创音乐 ······························· 89

4.3 音响 ··· 92
 4.3.1 动作音响 ··· 92
 4.3.2 自然音响 ··· 93
 4.3.3 背景音响 ··· 93
 4.3.4 机械音响 ··· 93
 4.3.5 枪炮音响 ··· 94
 4.3.6 特殊音响 ··· 94

4.4 语言 ··· 94
 4.4.1 对白 ··· 95
 4.4.2 旁白 ··· 96

4.5 动画片与拟音 ·· 98

4.6 听音解析 ··· 99
 4.6.1 明确的声音元素 ······································· 99
 4.6.2 物体的声音 ··100
 4.6.3 环境的声音 ··101
 4.6.4 情绪的声音 ··102
 4.6.5 转场的声音 ··103

第5章 剪辑

5.1 剪辑的含义 ···106
 5.1.1 剪辑的概念 ··106
 5.1.2 蒙太奇思维 ··106
 5.1.3 蒙太奇句子 ··106
 5.1.4 蒙太奇段落 ··106

5.2 蒙太奇的表现形式 ... 107
5.2.1 平行蒙太奇 ... 107
5.2.2 交叉蒙太奇 ... 108
5.2.3 复现蒙太奇 ... 109
5.2.4 对比蒙太奇 ... 110
5.2.5 积累蒙太奇 ... 110
5.2.6 联想蒙太奇 ... 111
5.2.7 象征蒙太奇 ... 111
5.2.8 错觉蒙太奇 ... 112
5.2.9 扩大与集中蒙太奇 ... 112

5.3 剪辑的特性 ... 113
5.3.1 镜头组接与画面的关系 ... 113
5.3.2 镜头组接与节奏的关系 ... 114
5.3.3 镜头组接与时空的关系 ... 115

5.4 剪辑的连续性 ... 119
5.4.1 人物动作的连续性 ... 119
5.4.2 固定镜头和运动镜头的衔接 ... 121

5.5 转场的方法与技巧 ... 123
5.5.1 动作转场剪辑 ... 123
5.5.2 特写转场剪辑 ... 125
5.5.3 语言转场剪辑 ... 126
5.5.4 音乐转场剪辑 ... 126
5.5.5 音响转场剪辑 ... 126
5.5.6 景物转场剪辑 ... 127
5.5.7 情绪转场剪辑 ... 128
5.5.8 光学技巧转场剪辑 ... 128
5.5.9 无技巧转场剪辑 ... 130

第6章 视听分析案例——《机器人总动员》

6.1 初见伊芙 ... 132
6.2 尾随伊芙 ... 135
6.3 第一次牵手 ... 142
6.4 走近瓦利的生活 ... 148

第1章
视听语言概论

- 视听语言的概念
- 动画视听语言的分类
- 动画片的传播形式
- 动画片的发展与演变

1.1 视听语言的概念

视听语言既是电影的画面、声音艺术表现形式的代名词，又是电影艺术表现手法的总称。无声电影时期，电影的表现手段只有画面和画面的组接，即蒙太奇，所以电影语言就是蒙太奇。电影有了声音以后，声音逐渐成为与画面同等重要的艺术表现手段；特别是"长镜头"理论出现以后，蒙太奇的概念已不能概括电影语言的全部，人们用"视听语言"统称电影的艺术表现手段。

视听语言的基础是电影的两大基本元素：活动影像和同步声音。它涉及镜头内容、镜头形式、分镜头规则和声画关系处理4个方面的内容。具有一定内容以及用适当的拍摄方式拍摄的镜头是电影视听语言的基本单位。镜头组接和声画关系处理，则把它们联合成电影视听结构的整体。视听语言是表现电影内容的基本方式，与剧作、表演一起，共同构成导演创作的三大艺术手段。视听语言也是形成电影风格的主要因素，不同的导演以不同的方式运用视听语言，从而创造出风格各异的影片。

视听语言既是电影作为艺术的表现手法，又是电影作为大众传播媒体的符号系统。作为艺术形式，视听语言贵在独创性；作为传媒符号系统，视听语言必须规范化。

作为一种文化现象，视听语言处在不断变化和演进中。随着电视和数字化媒体等的发展，视听语言在自身不断改变的同时，也在不断地向其他领域拓展。

1.2 动画视听语言的分类

1.2.1 实验动画片

追溯动画发展的历史，应该说动画艺术是从"实验动画"开始的，虽然今天的实验动画片更趋向学术探讨的特点，因为这种类型的动画片只在学术研讨会或电影节上展示。所以，有人称其为艺术性动画片。其实，实验动画片包括两层含义：形式上的实验和内涵方面的探索。

可以说所有的探索与开发都具有实验的性质，其中一个显著的特点是个体化创作。当动画的制作开始进入群众化运作时，动画的主流已脱离了实验的性质，而成为一种新型的文化产业模式——"商业动画"，而那些仍然保持自我风格、形式、技巧以及制作方式的动画艺术家的作品就被称为"实验动画"。这两种不同类型的动画，进行相互比较之后的结果使得"实验动画"从内涵到形式更倾向本体元素的极限发挥，而"商业动画"则更加趋向多元文化的相互渗透。事实上，短片实验动画的叙事结构是被简化了结构和形态的动画片，一般来讲是由个人编导、设计、制作和配音，长度通常不超过20分

钟，描写的内容是经过动画手法处理过的现实，即对现实的评价、看法以及思考等。

实验动画片的形式多种多样，最突出的形式特征之一是没有具体背景，以背景留白的写意手法来象征特定空间。用假定的手法表现一个被夸张和变形的现实，来揭示真实人物的心理特征，或者表现生活中的一个哲理。

表现一些隐藏在生活中的、难以表达的事实，是实验动画片的创作动机。一般不是通过说教，而是以非常普通的事件揭示出难以表达的哲学内涵。实验动画片的技术特点是随意性强，具有非标准化工艺，还带有很强的偶然性。

案例解析

由加拿大动画女导演特里尔·科夫指导的动画短片《丹麦诗人》获得了第79届奥斯卡最佳动画短片奖。本片是传统的手绘二维动画，动画师先在纸上用铅笔绘出线稿，再扫描到电脑中进行着色。不过，短片中的天空均是用油画的手法绘制的，出自加拿大蒙特利尔的著名动画艺术家安妮·安斯顿。除了风格独特的画面值得一看之外，短片中的故事也同样耐人寻味，作者还对人生进行了有趣的追问。

案例解析

由日本导演加藤久仁生于2008年制作的影片《回忆积木屋》，获得了第81届奥斯卡最佳动画短片奖。该片虽然仍继承了其故有风格，但却在此基础上加入了更多的超现实色彩，人物也更加抽象。本片中以淡黄色调为主，让观众通过画面感觉到时间与记忆的存在，而片中具有幽默风格的音乐又使得本片庄重而不沉闷。虽然本片的故事看似简单，但其寓意深远，影片一直围绕着地球变暖与冰川融化这一主题，似乎正是对地球未来环境变化的寓言。

1.2.2 叙事动画片

叙事动画片的结构与经典戏剧的叙事结构基本相符，有明确的因果关系、固定模式的开头，情节的展开、起伏、高潮以及一个完整的结局。它比实验动画片的叙事结构更加严谨规范，按照电影文学的章法编排故事，严格遵循电影语言的语法规则创作故事和叙述方式。

在人物造型方面，叙事动画片要求照顾全局，片中人物将在一个相对逼真的假定性空间中进行表演，所以要强调以三维立体的绘画效果刻画规定性情境，以逼真的效果产生亲切感和说服力。

画面构成讲究影像的空间关系调度，强调影像美学的构成规律。背景强调用三维立体的绘画效果刻画规定性场景，以其逼真的效果与观众产生共鸣。

案例解析

华纳公司于1953年制作的影片《混乱达菲鸭》，达菲鸭就出现在不同的场景中。片中根据场景的改变，配合场景更换不同的服装道具。影片开始时达菲鸭拿着剑从画面右侧进入到场景中舞剑，突然发现背景没有了，自己又尴尬地从画面右侧消失，即划出。当兔八哥拿起画笔将背景画为农场时，达菲鸭又拿着剑从右侧跳到该画面中，可是达菲鸭发现自己的服装和道具与农场不符，随后马上又从画面右侧消失，换了一身农夫的服装又从画面右侧划入画面中，一边唱歌一边前进，当其发现自己身后的背景变成冰山时，又划出画面换上滑雪装滑雪前进。这就好像舞台剧一样，演员随着背景主体内容的变换而变换其表演的内容及服装道具。

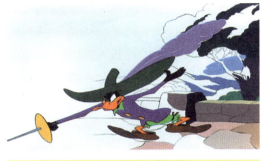

该片的叙事形式非同寻常，动作节奏非常快，全片只有4个镜头，其中3个是在结尾时连续出现的，卡通部分没有剪辑的痕迹，相当于一个长镜头。背景以及事件状况不断地用笔和刷子涂改，快速产生变化，以改变银幕上的空间及达菲鸭进出的画面，是由幕后工作人员不断破坏它的企图所致。

首先，以渐进的方式显示出本片在开发一般卡通影片的惯例技巧之外的布景、音效、景框、音乐等新的表达空间的企图。其次，它的动作逐渐增快，让达菲鸭的挫败感随着挫折加深，而达到被激怒的效果。最后，神秘气氛快速呈现，观众和达菲鸭从一开始就在猜测到底是谁，以及为什么要如此捉弄达菲鸭。动画人员用一颗炸弹炸晕达菲

鸭，当着它的面关上门，然后切到一个新的画面空间——画卡通的工作台，揭露出原来捉弄达菲鸭的是兔八哥这个秘密。

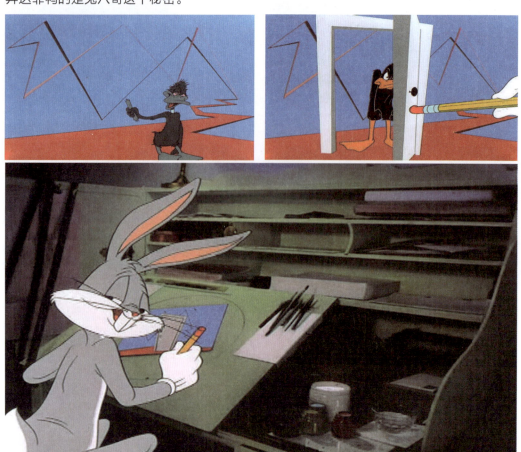

1.3 动画片的传播形式

动画片的传播方式主要有两种：一种是影院动画片，另一种是电视动画片。其主要区别是影片播放的时间长度、制作周期、制作成本和制作工艺，一般影院动画片的制作成本要高于电视动画片。

1.3.1 影院动画片

影院动画片的长度和常规电影长度几乎是同一个标准，一般为90分钟左右，对画面影像质量、动作设计、声音处理等工艺精度有严格的要求。生产周期长，通常一部影院动画片需要1年以上的制作周期，有些动画片需要3～4年的制作时间，甚至会更长。

案例解析

影片《功夫熊猫》制作周期长达5年，台前幕后的工作人员多达400多人。动画人员分别来自美国、中国、加拿大、法国、意大利、西班牙、爱尔兰、英国、墨西哥、菲律宾、日本、瑞典、比利时及以色列等。最大场景"挑选龙战士"一幕，有多达2 306名群众同场出现。主人公熊猫阿宝一开始的2D梦境使用了3 000幅画，由十多位画师共同花费3个月的时间才完成。单是制作熊猫阿宝乘火箭椅冲上半空一幕，便同时动用了箭火、光效、爆破、烟火轨迹等多达54个视觉特技效果。可见好莱坞动画新贵梦工厂对于该影片的制作绝对是精益求精。2008年5月，影片一上映就席卷全球，取得了6.3亿美元的票房成绩。

事实上，影院动画就是用动画的手段制作电影。影院动画片的故事大多改编自文学作品（童话、神话、小说等），在剧情安排中常会浓缩情节。

案例解析

影片《风之谷》是日本动画巨匠宫崎骏先生的成名作，1984年全日本公映时引起了轰动。剧中独特的世界观以及人性价值观深刻地影响了其后十余年日本动画的走向，女主角娜乌西卡更是连续10年占据动画片最佳人气角色排行榜冠军之位。其实，该动画作品改编自宫崎骏连载于Animage的同名漫画。该漫画自1982年在Animage陆续连载了12年之久，至1994年结束，共7册。动画版的内容仅有漫画版的一部分，而漫画版的内容也更曲折丰富，有着对战争的血腥刻画和人性的深入探索，与电影版是完全不同的作品。影片的内容题材来源丰富，主要以文学作品为主。例如，主人公娜乌西卡源自贝尔纳·伊维斯林的《希腊神话小事典》《堤中纳言物语》和《爱虫姬君》；沙漠场景源自《沙的行星》；食性动物覆盖地球源自布莱茵·阿尔迪斯的《地球的漫长午后》、中尾佐助的《栽培植物与农耕起源》、宫胁明的《植物与人类——生态社会的平衡》，藤森容

一的战争场景源自保罗·科瑞尔的《巴尔巴罗纱作战》《焦土作战》。

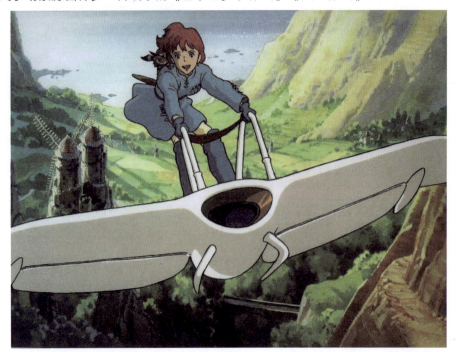

那些开始以漫画书或电视系列动画片形式发行的动画片,例如影片《名侦探柯南》《蜡笔小新》《加菲猫》等优秀作品,在获得成功后相继推出剧场版来赢得更多的票房收入。

1.3.2 电视动画片

电视动画片是指在电视上播出的动画片。电视动画片分为系列动画片和连续动画片两类,一般为26集、52集、104集或者更多,每集约7分钟、11分钟或22分钟不等。也有加工成长度约45分钟左右,以系列片或连续剧的形式,讲述相对独立的故事版本,称为剧场版。

1.系列动画片

系列动画片通常是由生活中的一些小故事组成的大系列,每一集的故事情节都是完整独立的,也可2～3集组成一个小单元。人物性格和人物关系固定,不会转变,故事演绎套路化。

案例解析

日本动画片《蜡笔小新》,该作品原本定位为成人漫画,因为其中有许多关于性暗示的描述。然而拍成动画片后,受到动感画面的影响逐渐转变为适合全家观赏的作品,而淡化了性暗示的表现。虽在内容方面仍侧重成人漫画,但已经可以划分为老幼皆宜的家庭喜剧。

案例解析

美国动画片《猫和老鼠》,完全以闹剧形式为特色,情节十分搞笑。汤姆是一只常见的家猫,它有一种强烈的欲望,总想抓住与它同居一室却难以对付的老鼠杰瑞,它不断地努力驱赶这只讨厌的房客,但总是失败。而实际上它在追捕中得到的乐趣远远超过了捉住老鼠杰瑞,即使偶尔捉住了杰瑞,仍不知究竟该如何处置这只淘气的老鼠。

2. 连续动画片

连续动画片从始至终是由一个完整的故事情节构成的,每一集都相互关联。它相当于一部影院动画的加长版。人物性格和人物之间的关系会随着故事情节的发展产生变化,以描写主人公某个阶段的成长经历为主。

案例解析

日本动画片《灌篮高手》,日本漫画家井上雄彦为我们奉献了一部经典的体育动漫,也给数以亿计的孩子们留下了一段难以忘怀的青春记忆。

案例解析

美国动画片《太空堡垒》，被誉为延续的传奇史诗。动画作为整个系列的源头与核心，构建了基本的世界观和体系脉络。故事开始时，地球人从坠落到南太平洋小岛的外星人飞船中开发出了一种创造巨型机器人技术，并由此卷入了宇宙中多个文明种族，围绕着不可思议的神秘植物"生命之花"及其蕴藏的"史前能量"所展开的旷日持久的生死较量。几代人在长达半个世纪的3场宇宙大战中经历了跨越种族与时空的爱恨离合。

1.4 动画片的发展与演变

动画片（Animation）是艺术家运用计算机技术，使静止的造型活动起来，并赋予生命的电影艺术，是一个广义的名称。它以绘画或其他造型艺术形式作为人物造型和环境空间的主要表现手段，不追求故事的逼真效果，而运用夸张、神似、变形的手法，借助于幻想、想象和象征反映人们的生活、理想和愿望，是一种高度假定性的电影艺术。

1.4.1 二维动画

二维动画又称传统动画。它是用水彩颜料画到透明的长方形赛璐珞片上，角色及对象可以画在不同的赛璐珞片上，然后将其重叠在场景的背景中，再拍下这些叠加后的赛璐珞片以展现故事情节的动画片。动作或内容稍加改变的新赛璐珞片，可以再加上原先

画好的背景，如此拍摄后放映，就可以展现其动感效果。这种方法省时又方便，绘画、上色、拍摄以及其他工作均可分工制作。

案例解析

世界上第一部公映的二维角色动画片是由美国1914年发行的《恐龙葛蒂》，导演是温瑟·麦凯。该动画片的主要内容是一只叫葛蒂的雌性恐龙按字幕所示完成一个个动作，期间她有时愿意有时不愿意。

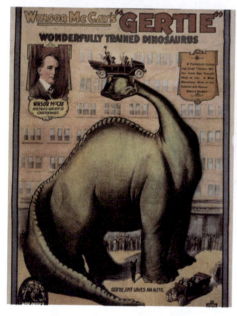

20世纪初到20世纪末大部分二维动画片都是用赛璐珞片制作的。例如，华纳公司早期的动画作品《兔八哥》系列动画片，以及派拉蒙公司在1937年拍摄的世界上第一部动画电影《白雪公主和7个小矮人》。

随着计算机技术的发展，使二维动画得以升华，可将事先手工绘制的原始动画逐帧扫描到计算机中，在计算机中帮助完成描线上色的工作，并且由计算机来完成后期的剪辑合成工作。日本动画大师宫崎骏，也曾运用计算机动画技术在其拍摄的电影中。

案例解析

1997年发行的影片《幽灵公主》，整部影片有1 600多个镜头，其中有100个镜头是用计算机进行上色的。在处理动作的连贯性以及实现高难度动作的效果中，要比一般赛璐珞片制作的动画强许多。之后在宫崎骏的许多影片中广泛运用了此技术，从而节约了大量的制作时间和成本。

随着三维动画软件的不断成熟，如今二维动画可以与三维技术结合使用。即将三维动画渲染出来的每一帧放在二维动画软件中，与之前画好的二维背景、角色等重叠在一起进行描线上色。随着三维软件不断升级，具有直接渲染出二维效果的功能，如在Maya

和3ds Max等软件中就有卡通材质渲染这个功能。

案例解析

在影片《哈尔的移动城堡》中，移动城堡是影片的主角。要想让这个结构复杂的城堡移动起来，用传统的二维动画技术要一张张地画，这样会延长制作时间以及增加成本，实现起来难度较大，而且所表现出来的效果很难达到预期的目标。使用三维技术与二维动画相结合便可解决这个难题。

1.4.2 偶动画

偶动画顾名思义就是人偶动画，指由黏土偶、木偶或混合材料的角色来演绎的动画，这种动画通常是用定格动画方式拍摄出来的。早在中国汉代就发明了木偶戏，随后在唐朝时期又发明了皮影戏，艺人们在白色幕布后面，一边操纵戏曲人物，一边用当地流行的曲调演唱故事内容，同时配以打击乐器和弦乐，具有浓厚的乡土气息。皮影戏则于17世纪被带到欧洲进行巡回表演，风靡一时。

定格动画（Stop-motion Animation）正如它的名称所示，它是一种古老的电影拍摄技术，是由摄影机或相机逐格地拍摄物体的空间位置变化，然后使之连在一起放映。通常的定格动画都是由黏土偶、木偶或混合材料的角色来演出的。制作偶动画通常是在影棚拍摄，需要搭建场景、布置灯光、设置摄影机位和制作角色模型，所以偶动画的制作成本通常要高于二维动画和三维动画。

案例解析

2003年韩国发行了黏土动画影片《哆基朴的天空》，这部取得了好口碑和好票房的黏土动画片是根据韩国畅销儿童文学作家权正生的著名童话作品改编的，从1969年开始，韩国孩子就是看着这个故事长大的。

 在20世纪五六十年代，我国老一辈动画艺术家就创作了优秀的定格动画作品《神笔马良》，20世纪80年代我国还创作了系列动画片《阿凡提的故事》。

 在20世纪90年代还拍摄出了一批优秀的定格动画电影。1993年由美国试金石影片公司制作的《圣诞夜惊魂》，是好莱坞第一部全长度的模型动画。影片古怪风趣，略带恐怖色彩，采用百老汇歌剧，配合阴森的画面，呈现出蒂姆·伯顿式的黑色喜剧风格。本片全由陶土模型拍摄而成，为了配合剧中人物的各种动作、表情，工作人员制作了上千

个各式各样的模型，光是主角 Jack 就有 400 多个头模型。随后该公司在2005年又推出了姊妹篇《僵尸新娘》。

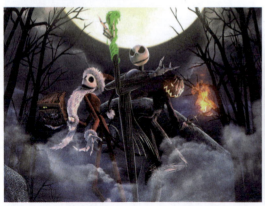
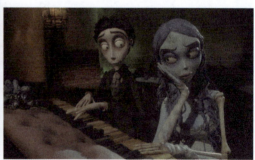

21世纪千禧年，由英国动画公司阿德曼（Aardman）费时约3年制作的《小鸡快跑》上市发行。它是首部以实际尺寸来制作片中角色的，该片由斯皮尔伯格的梦工场出资打造。《小羊肖恩》和《超级无敌掌门狗》系列黏土动画片也是该公司的作品，其中在《超级无敌掌门狗》系列动画片中，于1989年发行的第一部动画《月球野餐记》，在电视中首次播放时，即掀起了观众的热烈回应，并获得奥斯卡金像奖的提名。随后推出的系列作品《引鹅入室》及《剃刀边缘》两部动画片，也分别获得当年奥斯卡最佳短片大奖。之后该公司在2005年推出了一部电影长度的《超级无敌掌门狗：人兔的诅咒》，该片以特殊的英国风格、轻松幽默的人物刻画，以及精致的拍摄品质著称，它荣获了第78届奥斯卡最佳动画长片奖。现在《超级无敌掌门狗》已成为英国文化的重要代表，在英国超过80%的人都认得它。该片的主人公还因此被《英国旅游指南》推荐为游客不可不认识的英国人物之一。

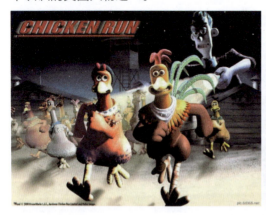
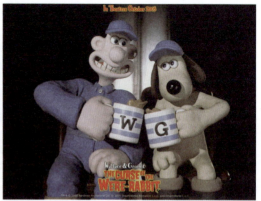

1.4.3 三维动画

三维动画是指用Maya、3ds Max等电脑软件制作的动画片，是近年来随着计算机软硬件技术的发展而研发的一种新技术。使用三维动画软件在计算机中首先建立一个虚拟

的世界，设计师在这个虚拟的三维世界中按照所要表现的对象的形状尺寸建立模型以及场景，再根据要求设定模型的运动轨迹、虚拟摄影机的运动和其他动画参数，最后按要求为模型赋上特定的材质，并打上灯光。当这一切完成后，就可以让计算机自动运算，进行渲染，生成最终的画面。三维动画的发展主要分为3个阶段。

1995—2000年是第一阶段，此阶段是三维动画的起步以及初步发展时期（1995年皮克斯的《玩具总动员》标志着动画进入三维时代）。在这一阶段，皮克斯、迪士尼是三维动画影片市场中的主要玩家。

2001—2003年为第二阶段，此阶段是三维动画迅猛发展时期。在这一阶段，梦工场公司加入了竞争行列，在这3年中相继推出了梦工场的《怪物史瑞克》和《鲨鱼黑帮》，以及皮克斯的《怪物公司》和《海底总动员》。

从2004年开始，三维动画影片步入其发展的第三阶段，即全盛时期。在这一阶段，三维动画演变为"多人游戏"。华纳兄弟电影公司推出了圣诞气氛浓厚的《极地特快》；曾经成功推出《冰河世纪》的福克斯再次携手在三维动画领域与皮克斯、梦工场的PDI齐名的蓝天工作室，为人们带来《冰河世纪2》。至于梦工场，则制作了《怪物史瑞克3》，并且将《怪物史瑞克4》的制作也纳入了日程中。

1.4.4　IMAX 3D动画

IMAX 3D动画是加拿大的IMAX集团所研发的一种巨型银幕电影。一般商业用35mm底片，IMAX影片为了大幅增加影像的解析度，而采用了特殊的65mm底片及其专用摄影机进行摄制，然后冲印成长度为70mm胶片，传统70mm胶片的影像尺寸为48.5mm×22.1mm，而IMAX胶片的影像尺寸为69.6mm×48.5mm，即15/70格式——胶片每格上有15个齿孔。因此，IMAX影片的每格画面的感光面积是普通35mm胶片每格画面的10倍、传统70mm胶片的3倍。从而决定了在"巨幕"上投放出的影像比一般电影更清晰、更亮丽。这种胶片的副本非常重，放映时需要专门的起重设备或集合多人之力才能搬动。由于尺寸比一般的胶片大得多，所以IMAX胶片的进片速度也是一般胶片的3倍，每6毫秒就放映一格，每1秒钟放映的胶片长1.7m，每分钟长度为102.6m，因此，时长两小时的IMAX影片，其胶片长度有12.312km。IMAX底片分辨率高，投射至

银幕中画质表现得也格外清晰自然,就算在比通常播放长度为35mm影片的银幕大上10倍的银幕上仍可呈现完美投影,无粗糙颗粒感的鲜明影像使情境更趋近真实。

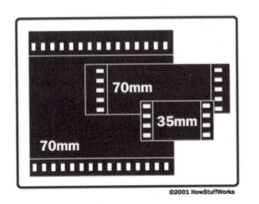

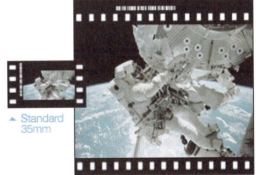

　　IMAX 3D立体体验的全方位高品质,使其图像效果在全球傲视群雄——创造了有史以来最逼真、最具身临其境感的3D效果。IMAX 3D奇迹背后的一个重要因素是采用了双胶片技术,该技术远比传统的"红蓝"模拟3D技术先进——后者仅是把左右眼的图像放到一张胶片上,清晰度和色彩会大打折扣。而IMAX 3D技术完全不会有这样的遗憾,不仅采用了世界上最大的胶片格式(15/70),还通过两卷单独的胶片同时进行图像捕捉和放映。

　　观看IMAX 3D巨幕电影必须佩戴特殊的三维立体眼镜,通过其偏振滤光装置将两帧角度略有不同的影像分别传入人的左右眼,使呈现在观众眼前的画面极富立体感且栩栩

如生。球形银幕直径可长达30m，逼真的图像呼之欲出，具有巨大的震撼力。

案例解析

2009年上映的影片《阿凡达》是有史以来制作规模最大、技术最先进的3D电影。2011年上映的动画电影《蓝精灵》也是用3D技术拍摄的。

第2章
镜头

- 镜头的基本概念
- 景别
- 角度
- 运动摄影
- 升格、降格
- 焦距与景深

2.1 镜头的基本概念

镜头又称"画面"，是影片结构的基本单位。一个镜头是指摄影机从开机到关机连续不断地拍摄一次，是电影造型语言的基本视觉元素。镜头是构成电影画面的基本单位。

镜头组接形成场，场形成段落等。一部影片是由所含信息、延续时间长短、景别、角度、运动方式等众多镜头按照特定的顺序组接而成的。

镜头按景别可分为远景、全景、中景、近景、特写等；按摄影机与被摄物体的角度可分为鸟瞰、俯拍、仰拍、水平、倾斜镜头等；按照运动方式的不同可分为横摇、上下直摇、升降、推轨、伸缩镜头、手提摄影、空中摇摄等；按照取景框内人物的数量可分为单人、双人、多人镜头等；此外，还包括过场镜头、主观镜头、客观镜头、反应镜头、空镜头等。

如何拍好一个镜头

电影是将故事中的文字变成影像提供给大家观看的，"镜头"是一部电影中最基本的单位，制作动画前都会编写分镜头剧本。一部动画片是由成百甚至上千个镜头组成的。一个镜头中又包括很多的元素：景别、镜头的运动方向、角度、光影、色彩、场景中的陈设道具，以及演员的表演和服饰。要想拍好一个镜头，首先要充分考虑上述的所有元素，考虑得越全面，镜头包含的内容就越丰富。

2.1.1 主观镜头

摄影机的视点直接代表某一部动画片中以人物的视角所拍摄的镜头。在银幕中体现为观众以该剧中人物的视角"目击"或者"臆想"其他人物及场景的活动，从而产生与该剧人物相似的主观感受，是导演将观众直接引入剧情的有效手段之一。在某些影片中，主观镜头常采用画面变形、色彩变换、焦点变化等手段，以突出其主观性。

■ 案例解析

影片《哈尔的移动城堡》中，苏菲被荒野女巫变成了老太婆，导演为了强调这一情节，特意用了19世纪末期欧洲流行的三面镜子来刻画主人公苏菲婆婆当时的心理反应，巧妙地将观众带入了苏菲婆婆的内心世界。

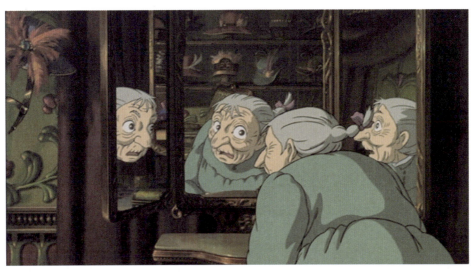

2.1.2 客观镜头

客观镜头也称"中立镜头"。摄影机采用大多数人在拍摄现场所共有的视点来拍摄的镜头,将内容客观地表达给观众,在银幕上反映出的效果,可使观众产生身临其境的感觉。因为导演在处理演员的感受时不能加入主观评价,要采取中立的态度,所以能使观众最大限度地发挥自己的判断力,参与剧情发展是最佳选择。因此,客观镜头通常被导演大量使用,是影片镜头组成中的主要部分。

■ 案例解析

影片《哈尔的移动城堡》中,市民们闻声纷纷跑到市中心码头,围观那艘从远处驶来冒着浓烟的军舰。

2.1.3 反应镜头

反应镜头指镜头内呈现的人物对上一个镜头或者上一组镜头交代的相关人物的语言、动作、情绪以及发生的事件所做出的反应。反应镜头所表现的内容必须和上一个镜头或者上一组镜头中的内容有严密的逻辑关系和时间的延续性。

▌ 案例解析

影片《悬崖上的金鱼公主》，在主人公宗介给波妞吃火腿三明治的一组镜头中，当宗介问波妞"你是不是要吃点面包"时，波妞做出了拒绝的反应；当宗介问波妞"来点火腿怎么样"时，波妞做出了强烈想要的反应，立刻把一整片火腿抢走吃掉了。后者便为前者的反应镜头。

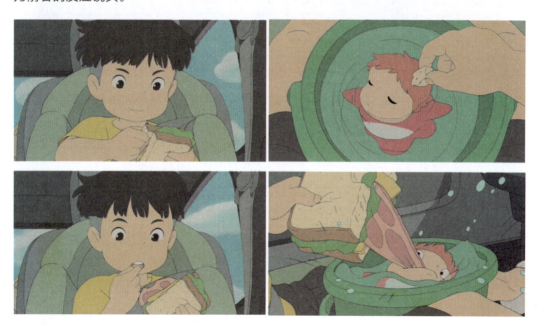

2.1.4 空镜头

空镜头又称"景物镜头"，即画面中没有人物的镜头。它在提供银幕视觉信息中起重要的作用。它与有角色（包括人或动物等）的镜头可以互补但不能替代，是导演阐明思想内容、叙述故事情节、抒发感情意境的重要手段之一。此外，空镜头在银幕时空的转换和调节影片节奏等方面也有独特的作用。

▌ 案例解析

动画片《狮子王》中，辛巴来到丁满和鹏鹏的家园，唱完《哈库呐玛塔塔》一曲之后，鹏鹏掀开一片大树叶后的空镜头展示如下。

2.1.5 过场镜头

过场镜头指在两场戏之间加入一个或者几个过渡性的镜头，其主要目的是为了交代两场戏在空间或者时间上的变化。过场镜头通常由内容为景物的空镜头组成。过场镜头作为过渡性镜头，并不起叙事或者抒情作用。其主要目的是为了使相邻的两场戏在时空的变化过程中不会引起观众的疑惑，并且以此调整影片的节奏。

案例解析

动画片《狮子王》中，辛巴长大后在朋友们的鼓励下重拾信心为父亲报仇、拯救家园、盯着太阳奔跑在沙漠中的过场镜头，通过这一组镜头可体现出辛巴夺回王位的坚定信心。

2.1.6 长镜头

长镜头能保持电影时间与电影空间的统一性和完整性，能表达人物动作和事件发生的连续性和完整性，因而能更真实地反映现实，符合纪实美学的特征。

长镜头的出现，被认为是"电影美学的革命"。在此之前，蒙太奇理论作为唯一的电影理论，垄断了电影艺术家们的思维活动。人们研究蒙太奇理论，很少涉及电影与照相的关系，也很少从这一角度去研究电影的特性。巴赞则标新立异，把电影的特性归结为照相性，并从这一特性出发，强调电影的逼真性和纪实性。巴赞的写实主义的美学思想，以及他总结的景深镜头和长镜头的美学功能，极大地推动了电影语言的发展，带来了电影表现手法的又一次革命，造就了新的银幕形态。从某种意义上说，没有长镜头，就不会有现代电影。

长镜头可分为3种拍摄方式：固定长镜头、景深长镜头和运动长镜头。

1.固定长镜头

机位固定不动、连续拍摄一个场面所形成的镜头称固定长镜头。最早的电影拍摄方法就是用固定长镜头来记录现实或舞台上演出过程的。例如卢米埃尔1897年初发行的358部影片，几乎都是用一个镜头拍完的。

2.景深长镜头

用大景深的技术手法进行拍摄，使处在纵深处不同位置上的景物（从前景到后景）都能看清，这样的拍摄方法称为景深长镜头。例如拍火车呼啸而来，用大景深镜头，可以使火车出现在远处（相当于远景）、逐渐驶近（相当于全景、中景、近景、特写）都能看清。一个景深长镜头实际上相当于一组远景、全景、中景、近景、特写镜头组合起来所表现的内容。

3.运动长镜头

用摄影机的推、拉、摇、移、跟等运动拍摄的方法形成多景别、多角度（方位、高度）变化的拍摄方法，称为运动长镜头。一个运动长镜头可以展现出一组由不同景别、不同镜头角度构成的蒙太奇画面效果。

▌ 案例解析

由史蒂文·斯皮尔伯格和彼得·杰克逊两大导演联手打造的影片《丁丁历险记》中，在1小时21分35秒至1小时24分06秒时，有个追逐动作场面的运动长镜头，该镜头长达两分多钟，主要采用跟、移方式拍摄，镜头顺序是从外景→内景→外景→内景→外景连续不断地一次性拍摄，而且涉及的演员动作也很多，这就体现了三维动画的优势，所有的布局都是在计算机中预先设计好的。如果换成实地拍摄几乎不可能一次成功，这需要摄影师与演员还有其他电影工作者的密切配合，稍有疏忽就要重新再拍，可能会浪费大量的资金。

最关键的是这个长镜头有它内在的变化模式。镜头从一开始就是一个追逐场面，观众们都期待着出现丁丁和船长是否拿到了宝藏的纸条，并且急于知道大坝被船长用火箭炮击中后，水飞流直下会不会发生什么事情。最后，当丁丁拿到纸条后，也就是这个长

镜头结束时，观众们的期待得到了满足。在这个长镜头中出现最多的景别是中景和全景。需要摄影机在画面中来回运动，而观众也有更多的机会在镜头中寻找有兴趣的画面。

本片导演史蒂文·斯皮尔伯格就是一位善于运用长镜头的人，他曾说过——我喜欢看到导演开始信任他的观众，用他们自己的眼睛当电影剪辑师，如同在剧场中，观众有更多的机会自行选择该场戏中有兴趣的内容。如今有太多的剪辑与特写镜头，我认为这是来自电视的直接影响。

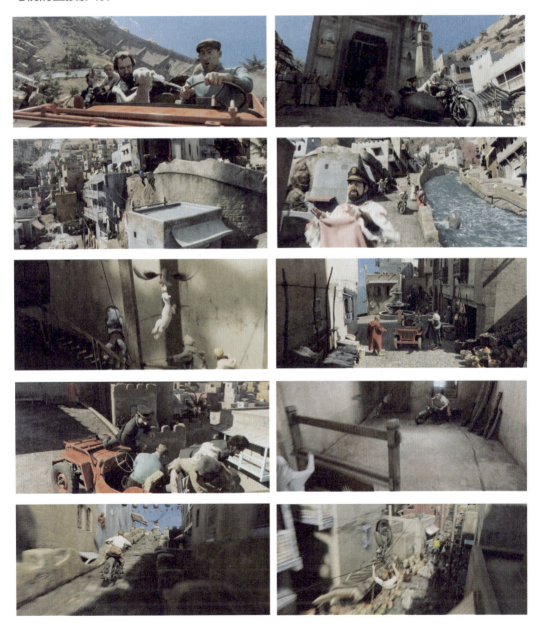

2.2 景别

2.2.1 景别的概念

　　景别是指在电影中被摄物体在画面中呈现的范围，一般分为远景、全景、中景、近景和特写。在一些分镜头剧本中，也常出现中近景、大全景、大远景以及大特写等名称。景别取决于摄影机与被摄主体之间的距离和所使用的镜头焦距的长短这两个因素。划分方法有两种：一种以被摄主体在画面中所占比例的大小为准，凡拍摄其局部则为中景和近景；另一种以画框截取人身体部位多少为标准。一般多采用后一种划分法。

2.2.2 远景

1.基本概念

　　远景是用于表现广阔场面的电影画面，如自然景色、盛大的群众活动场面等。远景提供的视野宽广，能包括广大的空间，以表现气势为主，人物在其中身形只有斑点大小。相当于很远的距离观看景物和人物，看不清对象细部，其大多数是在描写外景，也被称为大远景。远景也能为较近的镜头提供空间的参考架构，因此也被称为建立镜头。

2.基本作用

　　远景常用来展示事件发生的环境和规模，并在抒发情感、渲染气氛方面发挥作用。这种镜头经常出现在史诗类电影中，如战争片、历史片、太空科幻片等。由于远景所包括的内容多，观众看清画面所需时间也应相对地延长。远景镜头的长度一般不应少于10秒。

案例解析

影片《哈尔的移动城堡》中,开头部分移动城堡从云雾中显露出来的远景。

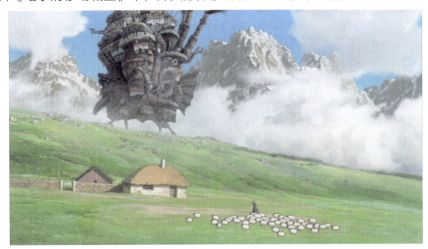

影片《机器人总动员》中,机器人瓦利抱着灭火器和女友伊娃在太空中跳着华尔兹的远景镜头。

影片《蓝精灵》电影版中描写蓝精灵家园的远景镜头。

2.2.3　全景

1.基本概念

全景是表现人物的全身或场景全貌的电影画面，可以使观众看清人物的形体动作以及人物和环境的关系。

2.基本作用

全景往往是拍摄一场戏的总画面，它制约着该场戏中切换镜头时的光线、影调、色调、人物方向和位置，使之衔接，全景可容纳角色的整个身体。人物的头部接近景框顶部，脚则接近景框底部。为使观众看清画面，全景镜头的长度一般不应少于6秒。

案例解析

影片《蓝精灵》中，蓝爸爸带着5个蓝精灵被格格巫追杀，来到大城市。这里连续使用了几个全景镜头来交代新的环境。

2.2.4 中景

1.基本概念

中景是表现人物膝盖、腰部以上或场景局部的画面。可使观众看清人物半身的形体动作和情感交流，有利于交代人与人、人与物之间的关系，是表演场景中的常用镜头，也可以用来作为叙事性镜头。

2.基本作用

在一部影片中，中景是具有较强功用性的镜头，占有较大的比例。这就要求导演和动画师在处理中景时注意使人物和镜头调度富于变化，使构图新颖优美。中景处理得好坏往往是决定一部影片造型成败的重要因素。中景有不少种类，如两人镜头包括了两个人物从膝或腰以上的身形，3人镜头包括了3个人物，超过3个人以上的镜头即是全景镜头，除非其他的人物全是在背景中。

■ 案例解析

影片《机器人历险记》中几个机器人交谈的场面。

2.2.5 近景

1.基本概念

近景是表现人物胸部以上或物体局部的电影画面。

2.基本作用

运用近景时，可以使观众看清演员展示人物心理活动的面部表情和细微动作，使观众仿佛置身于事件中，容易产生共鸣。通常可有两个人物，一个背对摄影机，另一个面对摄影机。

案例解析

影片《超级无敌掌门狗：人兔的诅咒》中，华理士与小狗格勒米特交谈时采用的近景。

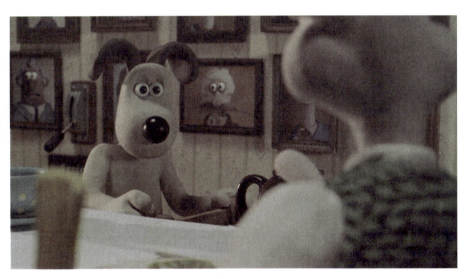

2.2.6 特写

1.基本概念

特写镜头是表现人物肩部以上的头像或某些被摄对象细部的电影画面。可把人或物从周围环境中强调出来。特写镜头往往能将演员细微的表情和某一瞬间的心灵信息传达给观众，常被用来细腻地刻画人物性格，表现其情绪，有时也用来突出某一物体细部特征，揭示特定含义。

2.基本作用

特写是电影中刻画人物、描写细节的独特表现手法，也是电影艺术区别于戏剧艺术的重要因素之一。如果用35mm以下的广角镜头拍摄，还可获得夸张人物肖像的效果。特写在影片中可起到在音乐中的重音作用。特写镜头一般较短，在视觉上贴近观众，容易给人以视觉上、心理上的强烈感染力。当它与其他景别结合使用时，就会通过长短、强弱、远近的变化，形成蒙太奇效果。特写镜头因具有极其鲜明、强烈的视觉效果，在一部影片中不宜多用。影片中还会经常使用特写镜头作为转场画面。

■ 案例解析

影片《汽车总动员1》中，主人公出场用了多个连续的特写镜头进行铺垫，起到了强调的作用，告诉观众这就是本片的主人公闪电麦昆。这里要特别说明的是几个特写镜头都是运动的，虽然运动幅度不是很大，只是

做了微微的前推、横移等运动，但这恰好体现了一种蓄势待发的效果。配合有力的低语旁白、汽车发动机的震动声，以及如刀锋般锐利的光影效果，体现出了影片中最重要元素——速度。

同样是特写镜头放在不同的人物当中可以起到完全相反的作用。例如影片《蓝精灵》中同样是特写镜头但是拍摄的角色不同，格格巫的特写镜头会增加观众对他的憎恨感，蓝爸爸的特写镜头则会让观众对他产生一种更为强烈的同情心。

2.2.7　大特写

大特写是特写镜头的演变。它不是对人的面部进行特写，而是针对眼睛或嘴巴的特写，或将一个细节独立出来，将细微的部分放大。

■ 案例解析

影片《龙猫》中，当妹妹小梅掉入树洞第一次与龙猫近距离接触时所使用的就是大特写镜头。

2.3 角度

2.3.1 角度的概念

物体被摄的角度通常也能体现主题，如果角度只是略有变化，可能象征了某种含蓄的情绪渲染；如果角度变化趋向极端，则代表其具有重要意义。角度由"摄影机"的位置所决定，与被摄物体无关。仰角与俯角所拍摄的人物意义自然是相反的，虽然内容是同样的人或物，但观众所得到的信息却完全不同，所以形式便是内容，而内容也能表现形式。

一般而言，电影中有7种常用的镜头角度，即鸟瞰角度、俯角度、水平角度、正面角度、仰角度、侧面角度及斜侧角度。当然，除了这7种角度，还有许多其他角度。例如极端的俯角与普通的俯角，其间便有程度的差异。角度越趋向极端，越会使观众分散注意力。

摄影机拍摄时的视点，即构图时运用摄影取景器观察、选择所确定的画面拍摄位置。由拍摄距离、拍摄方向和拍摄高度3个因素决定。

2.3.2 仰角度

1.基本概念

仰角度又称"仰拍"，即摄影机镜头视轴偏向视平线上方的拍摄方式。摄影机处于仰视被摄对象的位置，既可用于拍摄空中景物，又可用于拍摄地面景物。

2. 基本作用

- 景物的地平线在画面中处于下部画外。
- 仰拍地面景物时，近处景物高耸于地平线上，十分醒目突出，后景物被前景挡住，得不到表现。有净化背景的作用。当有后景物出现时，有被压缩在地平线上的感觉。
- 画面中竖向的线条有向上方透视集中的趋势。用广角镜头仰拍某些场景，高耸的近景和被压缩的远景可能会造成强烈的透视对比，叫作配景缩小法。

仰角镜头常被用于表现崇高、庄严、伟大的气势。拍摄表演中的人物近景时需掌握分寸，在较近的距离上过仰的角度容易造成透视变形。有时为了达到某种艺术效果，也可利用透视变形打造夸张效果。

案例解析

影片《飞屋环游记》中这种仰角度镜头，追求的是一种让观众摸不到方向的感觉，迫使观众去调整自己所在的位置，带着悬疑去观察，不知道飞行屋会撞上电线杆还是挂在电线上。

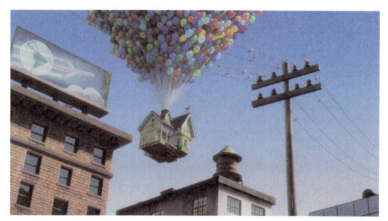

极端的仰角度会造成透视变形，使前景的窗台部分弯曲，而后景天空几乎被前景全部挡住。

2.3.3 俯角度

1.基本概念

俯角度又称"俯拍",即摄影机镜头视轴偏向视平线下方的拍摄方式。摄影机处于俯视被摄对象的位置,主要用于表现视平线以下的景物。普通的俯角镜头并不像鸟瞰那么极端,因此也不会那么令人迷惑。

2.基本作用

- 场景的地平线在画面中处于上部或上部画外。
- 俯拍低处景物时,近处景物的地面位置在画面底部,远处景物的地面位置在画面的上部,分布在地平面上的远近景物清晰可见,能展现景物明确的空间位置,形成空间深度感(垂直拍摄时例外)。
- 画面中竖向的线条有下方透视集中的趋势。用广角镜头俯拍某些场景,如在楼房高处拍摄街景,建筑物的顶部与地面能构成远近景强烈的透视对比,有配景缩小的效果。

俯角度镜头常被用来描述环境特色,有时也用来表现压抑、低沉的气氛,处理群众场面可产生壮观宏伟的气势。拍摄表演中的人物近景时需要掌握分寸,在较近的距离上过俯的角度容易造成透视变形,有时为了达到某种艺术效果,也可利用透视变形产生夸张的效果。

案例解析

影片《千与千寻》中的俯视角度。

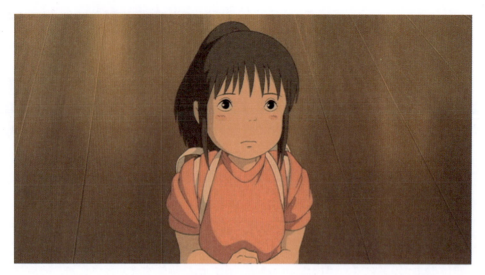

2.3.4 鸟瞰角度

1.基本概念
鸟瞰角度是一种以在天空中飞翔的鸟类视角为镜头视角的摄像位置。

2.基本作用
鸟瞰镜头往往用来表现壮观的巨大城市市貌，它是直接从被摄物正上方往下拍，物体的立面部分被压缩，几乎看不到。我们很少从这样的角度看事物，所以其主体显得不易辨认，而导演也多半避免这样的摄影镜位。不过在某些情况下，这种拍摄角度具有独特的表达效果。鸟瞰镜头使观众对视野中的事物产生极具宏观感。因为利用高高在上的视角进行拍摄充满了主宰性，会引发被摄物产生一种若有若无的悲壮宿命感。

▎案例解析

影片《机器人总动员》中开头部分运用鸟瞰镜头来表现一片废墟无生命迹象的地球。

2.3.5 水平角度

1.基本概念

水平角度即摄影机处于与人眼相等高度时进行的拍摄角度。水平面角度镜头因接近人眼的视平面而产生画面平稳的效果。但画面中的地平线处于画面中央，易造成画面分割的感觉。

2.基本作用

现实主义的导演通常会避免极端的角度。他们喜欢以水平视线的角度，捕捉被摄物的每个细节。水平视线镜头的角度比较缺乏戏剧性，但大部分的导演都会采用一些水平视线角度拍摄的画面，以便用于叙述场景。

> **案例解析**
>
> 影片《飞屋环游记》中卡尔与艾丽结婚典礼上的水平角度。

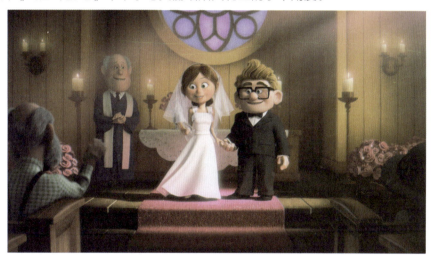

2.3.6 正面角度

1.基本概念

摄影机处于被摄体的正面方向，表现被摄对象的正面特征。

2.基本作用

正面角度均衡稳重，容易产生对称效果。在电影中，对一些雄伟、庄严的建筑物经常采用正面角度拍摄，但是用正面角度从正常视点拍摄时画面往往缺少透视性的变化效果。

> **案例解析**
>
> 影片《悬崖上的金鱼公主》中主人公波妞的正面角度。

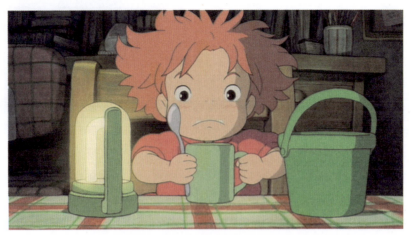

2.3.7 侧面角度

1.基本概念

摄影机处于被摄物体的侧面。

2.基本作用

主要表现被摄对象侧面的特征，勾画被摄对象侧面轮廓的形状。

■ 案例解析

影片《哈尔的移动城堡》中主人公哈尔的侧面角度。

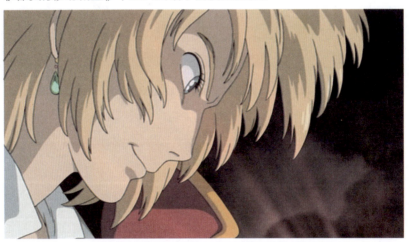

2.3.8 斜侧角度

1.基本概念

摄影机处于被摄物体的正面和侧面之间的位置。

2.基本作用

斜侧角度既可以表现被摄对象部分正面的特征，也可以表现其侧面的部分特征，可产生鲜明的立体感和较好的透视效果。

■ 案例解析

影片《悬崖上的金鱼公主》中主人公波妞的斜侧角度。

2.4 运动摄影

运动摄影也称"运动拍摄"，即摄影机在推、拉、摇、移、跟、升、降、甩、晃动和旋转等不同形式的运动中进行拍摄。1896年法国普洛米奥和狄克逊首创了移动摄影和摇拍。

运动摄影是以逐渐依次扩展或集中为展示形式表现客观事物的。其中时间的演变、空间的转换，均由连续不断运动着的画面来体现，完全同客观的时空变换相吻合。这有助于突破电影的固定画幅比例的界限，能够扩展视野增强画面的动感和空间感，丰富画面的造型，还有助于描绘事件发生、发展的真实过程，表现事物在时空转换中的因果关系和对比关系，增强逼真性。既有利于表现人物在动态中的精神面貌，又可为演员表演的连贯性提供有利条件。运动摄影所产生的时间和空间上的内在联系，在影片中可更好地体现出其寓意、对比、强调、联想、反衬等多种艺术效果。

2.4.1 推镜头

1.基本概念

推镜头简称"推"，即摄影机沿光轴方向向前移动拍摄；采用变焦距镜头时从短焦距逐渐调至长焦距部位。

2.基本作用

其画面效果表现为同一对象由远至近或从多个对象到其中一个对象的变化，使观众有视线前移的感觉。特别是可在一个镜头中了解到整体与局部的关系，主体与背景、环境的关系，并可增强画面的真实感和可信度，给人身临其境之感。

■ 案例解析

影片《蓝精灵》中的蓝爸爸使用了由近景至特写的推镜头。

2.4.2 拉镜头

1.基本概念

拉镜头简称"拉"，即摄影机沿光轴方向向后移动拍摄，可使画面产生逐渐远离被摄主体或从一个对象到更多对象的变化。

2.基本作用

使观众有视点向后移动的感觉。特点是不让观众马上看到景物和环境的整体，而是逐步扩展视野的范围，并可在同一镜头内逐渐了解到局部与整体的关系，可产生悬念、对比、联想等艺术效果。

■ 案例解析

影片《哈尔的移动城堡》中的苏菲婆婆来到移动城堡中打开窗户，看见城堡在移动。

2.4.3 摇镜头

1.基本概念

摇镜头也称"摇摄""摇拍",简称"摇"。1896年法国摄影师狄克逊首创"摇摄"手法,即在拍摄一个镜头的过程中,摄影机位置不动,只有机身做上下、左右、旋转等运动。

2.基本作用

摇摄的方向可与动体的方向相同,也可相反,画面均呈现出动态构图,它逐一展示、逐渐扩展景物,产生巡视环境,展示规模,揭示动态中人物的精神面貌和内心世界,烘托情绪与气氛等多种艺术效果。用长焦距镜头远离被摄物体摇拍,还可以产生横移或升降的效果。

案例解析

影片《机器人历险记》中的主人公童洛尼来到大汉机器城时,镜头先是向右摇摄童洛尼,然后又随着童洛尼向上看的动作,镜头再向上摇摄。

2.4.4 移动镜头

1.基本概念

移动镜头又称"移摄",简称"移",即摄影机沿水平面向各个方向移动所拍摄的画面。

其运动按移动方向大致可分为横向移动和纵深移动,按移动方式又可分为跟移和摇移。

2.基本作用

移摄指摄影机跟随画面中一个运动的主体进行移动,这种移动主要是要保证画面中正在运动的被摄物体在画面中的相对位置不变,而前、后景则可能不断变换。它既可突出运动中的主体,又能交代物体的运动方向、速度、体态及其与环境的关系,使物体的运动保持连贯。

案例解析

影片《加菲猫》中的跟移镜头,加菲猫从自己的小床上跳到主人乔恩的床上,再从乔恩的身上跳到地上,然后再从地面跳到转椅上、桌子上、电视上,最后是箱子上。这一系列的动作加菲猫都保持在画面中心位置不变,仅背景和前景不断在发生变化。

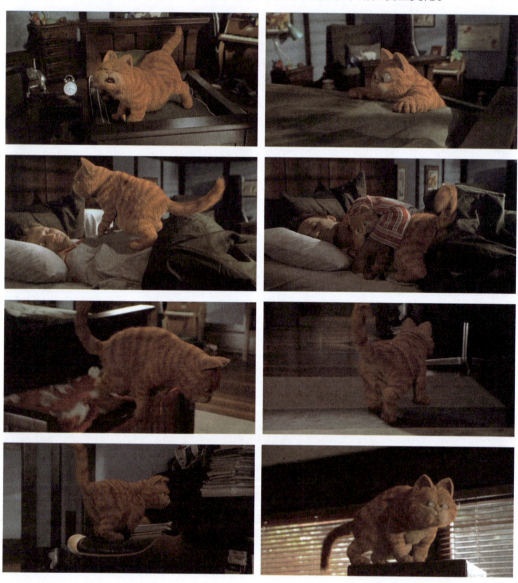

2.4.5 升降镜头

1.基本概念

升降镜头简称"升、降",即摄影机做上下运动时拍摄的画面,是一种从多视点表现场景的方法,其变化有垂直升降、弧形升降、斜向升降和不规则升降。

2.基本作用

在拍摄过程中不断改变摄影机的高度和仰俯角度,会给观众造成丰富的视觉感受。如果能巧妙地利用前景,则能加强空间深度的幻觉,产生高度感。升降镜头在速度和节奏方面运用恰当,可以创造性地表达一场戏的情调。它常用以展示事件的规模、气势,或表现处于上升或下降运动中人物的主观视角。与推、拉、横移和变焦距镜头结合使用,能产生变化多端的视觉效果。

案例解析

影片《天空之城》中,希达与巴斯两人被海盗多拉一家追赶,不慎掉入万丈深渊的废井坑中,希达戴的飞行石又一次发光,两人安全降落。这里采用了垂直下降拍摄,可以看到两幅图背景中房子位置的变化。

2.4.6 甩镜头

1.基本概念

甩镜头又称"闪摇镜头",即速度极快地摇摄镜头。方法是开动摄影机后,从画面起幅极快地摇到落幅,摇摄中间的画面影像产生几乎是模糊一片的效果。有多种闪摇形式:从一个景物闪摇到另一个景物;旋转的闪摇;有起幅而无落幅的闪摇;从左摇到右,又从右摇到左;上下闪摇;斜线闪摇等。

2.基本作用

这种拍摄技巧主要用于说明内容的突然过渡和同一时间内在不同场景中所发生的并列情景,还可以替代人物主观视线,表现晕眩等效果。拍摄闪摇镜头时,起幅或落幅画面都要稳定,因急速闪摇不易停稳,也可采用从起幅急速甩出再组接一个固定的落幅画面。

案例解析

影片《海底总动员》中,主人公尼莫被捉到鱼缸里后的恍惚眼神,并四处张望的镜头。

2.4.7 晃动镜头

1.基本概念
晃动镜头是指拍摄过程中摄影机机身做上下、左右、前后摇摆运动进行的拍摄。

2.基本作用
常用于主观镜头，如酒醉、精神恍惚等，或产生乘船、乘车摇晃、颠簸等效果，可创造特定的艺术气氛。机身摇摆的幅度与频率视具体情况而定。拍摄时运用手持摄影往往可取得较好的效果。

案例解析

影片《哈尔的移动城堡》中，移动城堡朝苏菲婆婆迎面驶来，巨大的移动城堡产生剧烈的振动。

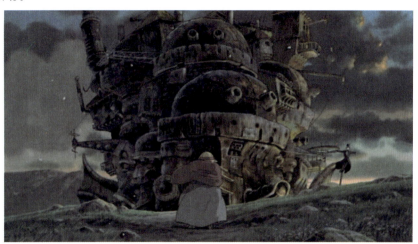

2.4.8 旋转镜头

1.基本概念
旋转镜头是指被摄主体或背景呈旋转效果的画面。

2.基本作用
常用的拍摄方法有：①沿镜头光轴或接近镜头光轴仰角旋转拍摄；②摄影机超过360°快速环摇拍摄；③被摄主体与摄影机位置转盘上做超过360°快速环移拍摄；④摄影机围绕被摄物体做360°快速环移拍摄；⑤使用可旋转的光学镜头，在摄影机不动的条件下，将胶片上的影像倒转、倒置或转到360°圆中的任何角度。转动时可沿顺时针或逆时针两个方向；⑥使用技巧印片机，印制旋转的画面。除以上几种方法外，利用可旋转的运载工具拍摄也可以获得旋转效果。旋转镜头多用于表现人物在旋转中的主观视线或晕眩感，或以此烘托及渲染气氛。

案例解析

影片《冰河世纪3》中的结尾部分，松鼠又捡到了自己心爱的松子，抱着松子转动的镜头。

2.5 升格、降格

2.5.1 升格

1. 基本概念

升格镜头是指提高摄影机运转频率的一种拍摄方法。频率可用胶片每秒通过的画幅格数来表示，正常频率为24格/秒，高于24格即为升格。可以根据需要升至32格/秒、40格/秒、48格/秒、64格/秒、80格/秒、96格/秒、128格/秒等。

2. 基本作用

用高速摄影机升到2 000格/秒以上时，可将子弹出膛的情景分解出来。格数升得越多，放映时（24格/秒不变）画面中运动物体的运动速度越慢，造成一种特别缓慢的分解动作效果。在影片中它能产生幻觉、迷离、柔情、腾越等艺术效果。在科学研究及体育运动中也常用高速摄影观察和分析物体的运动规律。

案例解析

影片《快乐的大脚》中，在描写冲浪运动时有意识地用升格的方式进行拍摄，以渲染和强化运动的美感。

2.5.2 降格

1.基本概念

降格镜头是指降低摄影机运转频率的一种拍摄方法。频率可以用胶片每秒通过的画面格数来表示，正常频率为24格/秒，低于24格/秒即为降格。

2.基本作用

可以根据不同要求降到16格/秒、12格/秒、8格/秒、4格/秒、2格/秒、1格/秒，甚至可以降到几个小时或几个小时拍一格，例如拍摄花开或者苗芽出土的过程。格数降得越少，放映时（24格/秒不变）画面上的物体运动速度越快，在银幕中产生快速的视觉效果。这是一种很有表现力的电影语言，也被科学部门和其他部门作为一种科学研究的形象化表现手法加以应用。

案例解析

影片《汽车总动员1》开头中，镜头由赛场大远景镜头异常准确快速地推向主人公闪电麦昆的小全景镜头，为了表现影片的主题——"速度"这一概念，所以采用了降格拍摄。

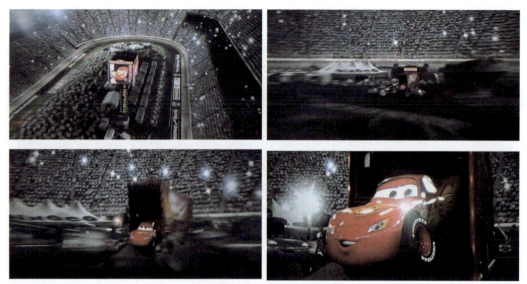

2.6 焦距与景深

2.6.1 焦距

焦距是镜头的中央点到光线聚集的焦点之间的距离。不同的焦距会产生不同的透视效果。焦距可改变影像中事物的宽广度、景深及大小。通常我们以不同的透视效果来区分3种镜头，即短焦距镜头、中焦距镜头和长焦距镜头。

2.6.2 短焦距镜头

1.基本概念

短焦距镜头又称广角镜头，焦距小于35mm的镜头就是广角镜头。

2.基本作用

这样的镜头通常会扭曲景框四周的景物，使它们变得模糊向外。当广角镜头在进行近景或者特写的拍摄时，其扭曲的情形会更明显。短焦距镜头具有夸大景深的效果。由于前后景差距显得很大，人物在镜头前移动步伐也会显得大且速度快。

▌ 案例解析

影片《小鸡快跑》中养鸡场老板手里拿着名册，名册上面记录着每天每只鸡有没有下蛋，一周没有下蛋的母鸡将要被处死做成鸡肉馅饼。用广角镜头加上深焦处理一般而

言是表现客观事物的真实存在，不具浪漫特色。

2.6.3 中距离焦距镜头

1.基本概念

中焦距镜头又称标准镜头，现在常用的镜头是35～50mm。

2.基本作用

标准镜头可避免透视中的扭曲。以标准镜头进行拍摄，水平线与垂直线会呈现为直线，而且是垂直相交，而两条平行线的另一端会一起消失在遥远的终点。前景与背景之间的距离不会延长，也不会挤在一起。标准镜头在一部影片中运用的次数也是最多的。

案例解析

影片《飞屋环游记》中卡尔与艾丽装饰婴儿房的镜头。

2.6.4 长焦距镜头

1.基本概念

长焦距镜头又称长焦镜头，假如角度改变空间，长焦距镜头则以摄影机为轴心，将

四周景物扁平化。景深及事物的体积都会被减少。各个面仿佛挤在一起，如同看望远镜。现在使用的长焦镜头大约在75～250mm之间，或更长。

2.基本作用

在电影中或体育节目的电视转播中被常用到，因为它能帮助摄影师快速地在远距离放大动作。因此长焦镜头也被称为望远镜头。长焦镜头也会影响主体事物的变化，由于它将距离扁平化，因此物体朝向镜头方向运动时，会显得需要更长时间才能到达。

■ 案例解析

影片《丁丁历险记》中，在音乐会上下面的观众用望远镜来观看演唱会，可以注意到后面的山、白的亭子和前面穿白袍的男人，感觉和中间穿紫衣服的女演员非常近，其实当后面远景镜头出现的时候才知道他们之间间隔的距离是非常大的。

2.6.5 变焦镜头

变焦镜头是指在同一场景中改变场景的透视关系。它是光学中为连续更改焦距而设计的镜头，直接在镜头上变焦有时能取代摄影机的前后移动。虽然变焦镜头可以改变景深，但是摄影机仍可保持不动。在变焦过程中，摄影机本身保持不动，只有镜头的焦距长度变长或变短。在银幕上变焦镜头能使画面中的人物放大或缩小，或者摄入或除去周围的景物。变焦能产生有趣而独特的大小与景深变形。

2.6.6 景深

1.基本概念

景深是指在摄影机镜头或其他成像器前沿着能够取得清晰图像的成像所测定的被摄物体前后距离范围。在对焦完成后,在焦点前后都能形成清晰的图像,这一前一后的距离便叫作景深。在镜头前方(调焦点的前、后)有一段一定长度的空间,当被摄物体位于这段空间内时,其在底片上的成像恰位于焦点前后这两个弥散圆之间。被摄体所在的这段空间的长度就叫作景深。

2.基本作用

景深就是对好焦距的范围。它能决定是把背景模糊化来突出拍摄对象,还是拍出清晰的背景。我们经常能够看到在拍摄的花、昆虫等的照片中,将背景拍得很模糊。

■ 案例解析

影片《冰河世纪3》中松鼠躲在树后窥视自己心爱的女伴儿,流露出的那种迷恋的神态被景深镜头表现得淋漓尽致。

2.6.7 移焦

移焦是指镜头可以先对焦在前景物体,而使后面模糊,之后则移焦到后景物体,而使前景模糊。另外,移焦也可以从后景转到前景。

■ 案例解析

影片《狮子王》中开头部分的过场镜头中,前景是一群蚂蚁在树枝上爬行,后景是一群斑马在非洲大草原中行走,就是用移焦的方式来拍摄的。

2.6.8　景深与焦距的关系

焦距的长度不仅会影响事物的形状和大小，同时还能决定画面的景深效果。

第3章
场面调度

- 场面调度的基本概念
- 空间距离
- 场面调度的要素
- 场面调度的方法
- 轴线
- 反拍、反打

3.1 场面调度的基本概念

场面调度一词借自法国剧场，原意是"舞台上的布位"。在剧场里泛指在固定舞台上一切视觉元素的安排，这个部分包括围绕舞台的前方，或表演区延伸到观众席中。舞台上的演员与布景陈设、走位，均以三维空间观念设计，但经过摄影机后，即将事物转换成二维空间的影像。因此电影的场面调度在形式与形状上和绘画艺术一样，是景框中的平面形象。电影场面调度基本上包括两个层次，即演员调度和镜头调度。

3.1.1 演员调度

演员调度指导演通过演员的运动方向、所处的位置的更动，以及演员与演员之间发生交流时的动态与静态的变化等，造成画面的不同造型、不同景别，揭示人物关系及其情绪的变化，以获得银幕效果。

3.1.2 镜头调度

镜头调度指导演运用摄影机方位的变化，如推、拉、摇、移、升、降等各种运动方法，俯、仰、平、斜等各种不同视角和远、全、中、近、特等各种不同景别的变换，获得不同视点、角度和视距的镜头画面，展示人物关系和环境气氛的变化。

3.1.3 场面调度的特性

演员调度与镜头调度的结合构成了电影的场面调度。它的灵活性可以使演员与摄影机同时处于运动状态，演员的表演和动作不间断地进行下去，情绪不中断，同时有利于展示人物与环境的关系达到一气呵成的效果。电影场面调度不仅指单个镜头内的调度，同时也包含镜头组接后构成的一个完整场面的调度。它的效果主要取决于景别大小的变换。景别变换会造成观众视觉的骤变，觉得银幕空间忽而辽阔、忽而狭窄，造成不同的情绪感染。

场面调度的依据主要是剧本提供的内容，作者描述的人物性格与心理活动、人物之间的矛盾纠葛、人物与环境的关系等。导演根据自己对剧本的理解和对生活的独特发现，产生场面调度的构思，并在影片摄制过程中逐步实现这一构思。

场面调度的作用是多方面的。除了能产生银幕画面的构成作用，传递富于表现力的造型美之外，它对刻画人物性格、揭示人物内心活动、渲染环境气氛、寄寓哲理思想、创作特殊意境等方面，都可以产生积极的审美作用，增强艺术的感染力量，活跃和推动观众的联想，从而满足观众的审美感受。但它作用的发挥常得力于演员的表演、摄影与

美术的造型处理，以及蒙太奇的技巧等各种艺术元素的综合运用，否则它的作用就难以得到充分的发挥。

3.2 空间距离

大部分人的距离关系都是直觉的，如果有陌生人站在离你45厘米的地方，通常不会觉得这家伙侵犯了自己的亲密空间。除非好斗成性，要不然都会走开。当然，社会因素也支配距离观念。例如在很挤的地铁里，每个人都在亲密距离之内，但彼此的态度却是"公众的"身体有接触，却互不交谈。

在现实生活中，显然每个人都懂得遵守某些空间距离，但在电影中，这种距离观念也被用于描述镜头与被摄物的关系。虽然镜头不一定按以上距离呆板规划，但其距离远近会暗示心理效果。

摄影机的镜头代替了我们的眼睛，镜头位置的远近也限定了观众与被摄物间的关系。特写通常是亲密关系，使人们关心、认同被访者。如果被访者是个恶人，再对他用特写，他似乎便侵犯到我们的亲密距离，使观众生出憎恶情绪。

镜头的选择会取决于实际拍摄的考虑。导演会先考虑到镜头是否能传达这场戏的戏剧动作。假如这种距离关系的效果和接下来的戏相冲突，大部分的导演会选择后者，并由别的意义来达到情绪上的冲击。但镜头的选择也经常不依实际上的考虑，导演会有许多种选择来决定距离关系。

空间在不同的文化中亦有不同的意义。人类学家爱德华·霍尔将人类使用距离的关系分为4种，即亲密的、个人的、社会的和公众的。

导演要用哪些镜头来传达意念，有许多选择，而关键在于不同的距离关系的影响（虽然通常都是不自觉的）。每种距离关系都有最适合的镜位。

3.2.1 亲近距离

爱德华·霍尔将人的皮肤至45厘米远称之为"亲近距离"，这种距离有人与人间身体的爱、安慰和温柔关系。这个距离若被陌生人侵入，则会引起怀疑或敌意的反应。在许多文化里，亲密距离关系若在公众场合表现，会被认为失仪而粗鲁。"亲密距离"比较接近特写和大特写镜头。

案例解析

影片《飞屋环游记》中的卡尔与艾丽之间亲密的交谈。

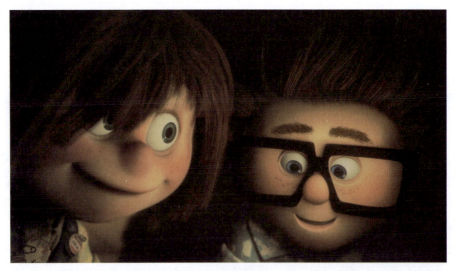

3.2.2 个人距离

"个人距离"大概是45～120厘米的距离(约手臂长)。个人彼此间碰触得到,较适合朋友与相识之人,却不似爱人或家人那般亲密。这种距离保持了隐私权,却不像亲密距离那样排斥他人。"个人距离"约是中近景镜头。

案例解析

影片《丁丁历险记》中丁丁与船长之间的谈话约有一臂之隔,属于好朋友关系的感觉。

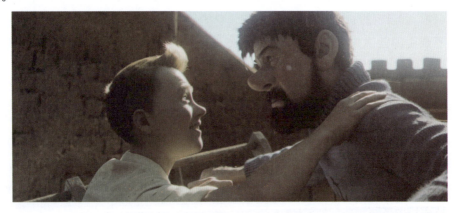

3.2.3 社会距离

"社会距离"约为120～360厘米。通常是非私人间的公事距离,或是社交场合的距离,正式而友善,多半是3人以上的场合。如果两个人的场合保持这种距离就很不礼貌,这种行为也表示冷淡。"社会距离"约在中景和全景距离内。

案例解析

影片《丁丁历险记》中丁丁与萨哈林之间的交谈保持着一种戒备。

3.2.4 公众距离

"公众距离"则是360～750厘米或更远的距离。这个范围疏远而正式，若在其间呈现个人情绪，会被视为无礼。重要的公众人物通常会在公众距离出现，因为其空间涵盖较广，手势及嗓音都须夸大以利清楚表达。"公众距离"则在全景和大全景内。

案例解析

影片《丁丁历险记》中，在剧场看歌剧的时候，船长因受不了高音而在公众场合中表现出个人行为，被视为不礼貌。

3.3 场面调度的要素

场面调度中除了演员调度和镜头调度之外，导演还应注意控制和选择画面的空间造型、光影、色彩、道具、演员的服装和化妆等重要造型因素。

3.3.1 空间造型

影片中的空间设计，指提供符合剧情要求、具有特定艺术意图和鲜明的形象特点的物质空间环境（包括光、色、声）。它应该在剧作阶段就给予规定。在导演的构思指导下，美术师就其职责范围进行设计，并与灯光照明、录音等部门协作，共同完成。

自然环境或室内环境的不同深度和广度、明度和暗度、音响和强弱、演员的场面调度、在银幕画框里表现不同的空间规模和空间形象，是空间设计应该考虑的具体视听元素。一部电影通常是由若干个不同的空间环境所组成，不同段落、不同场面的空间形象和规模之间的对比、呼应、积累、统一，是电影空间总体设计特别需要注意的环节。

空间的造型处理手法有很多：设置前、中、后景，构成有纵深感的三度空间；运用透视合成与假透视远离扩展有限空间；使用烟、雾、气等手法造成虚幻空间；用阶层梯级高低错落形成空间的节奏感；用曲折迂回、阻隔叠嶂、借景映衬等布局，使空间环境变幻无穷。

■ 案例解析

影片《哈尔的移动城堡》中，苏菲与她的妹妹蕾蒂在厨房后面的仓库中谈话，开始是一位男子抱着箱子从厨房进到仓库。之后可以看到有一位女子从门口走过，门外还有许多人在干活。通过这几个人物的动作设计使整个场景变得通透生动，也为后面做了铺垫。突然一个与苏菲年龄近似的男孩从箱子后面把头探出来，与蕾蒂交谈。为什么有门不走偏要搬箱子？这是为了表现男孩总想让女孩子感到惊奇、喜悦和幽默。通过这一空间设计，巧妙地刻画出许多生活当中的细节，从而使影片更加生动真实。如果场景中门关着，只有苏菲和蕾蒂在谈话，整个空间会让人感觉到窒息，甚至恐怖。

案例解析

影片《风之谷》中,女主人公娜乌西卡来到腐海调查情况,当进入到腐海深处时,腐海的景象取代了主人公的位置,此时大自然成为影片的主角。

有时候,空间的设计也为故事的发展提供重要的转折点。坠落剧毒泛滥的腐海底的娜乌西卡和阿斯卑鲁,他们被流沙淹没,落入地下空间。当他们恢复意识,发现那里是一个有着白沙,充满清洁、安全的空气和水的空间。娜乌西卡还发现了一个令人惊异的事实,原来腐海里的植物正净化着大地的毒素。这正是故事的转折点所在,由此他们又重返大地。

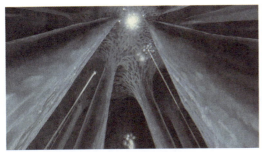

3.3.2 光影

灯光也称照明,在电影艺术创作中,灯光可以使二度空间的画面根据摄影艺术创作的要求,恰当表现被摄对象的质感、立体感、空间感等效果。戏剧通过多种光线处理,对人物和环境加以渲染,特别是展现人物的形象、情绪和性格,以增强画面的情绪感染力。利用光影、明暗和光色配置,达到突出主体和平衡画面构图的目的。

灯光几乎可以决定一个影像的震撼力。在电影中，灯光不只是为了照明；一个画面中的明暗部分，不但影响整个构图，也能引导观众去注意某些物体或动作，亮光可吸引我们的注意，或泄露一个重要的举动；而阴影则能掩饰某些细节，制造悬疑。此外，灯光还能呈现质感。例如，脸庞柔软的线条、木头粗糙的纹理、玻璃的光泽、宝石的闪耀。

案例解析

系列动画片《倒霉熊》中，无论是在内景还是外景，阴影部分都很少，而且颜色饱和度都很高。动画片中光影的风格有很多种，而且往往与动画片的主题、气氛、环境及类型有关。例如幽默搞笑型，灯光的风格就较趋明亮，阴影较少，布局常用高调的风格。

案例解析

影片《小鸡快跑》中，当恶狗将要吃掉母鸡金捷时，门开了，一道强光打在金捷的身上，光明之处出现一丝生机。采用正面光拍摄，可开门的是饲养场主人，她采用的是逆光仰拍，制造出一种恐怖感和不可抗拒感，形成一种鲜明的对比。一般来说，艺术家用黑暗来象征恐惧、邪恶、未知之事，光明则代表了安全、美德、真理和欢愉。当悲剧上演时常用高反差灯光风格，光亮处明亮，而黑暗处也相当有戏剧性。

案例解析

影片《飞屋环游记》中，卡尔和小罗被带到飞艇里，他们遇见探险家查尔斯·蒙兹，当得知蒙兹为达到目的会不择手段时，采用了底光拍摄查尔斯·蒙兹。底光往往会扭曲相貌，通常被用来制造恐怖效果。恐怖片、悬疑片则以较趋低调风格，阴影均采用投射式，光亮也带有气氛。色彩方面纯度较低，多以灰色调为主。

案例解析

影片《丁丁历险记》中，丁丁和他的爱犬米卢在图书馆查阅资料时，其中丁丁是整个场景中最重要的人物，这里用了三点式布光法使他成为焦点。从右上方打来的逆光突显了他的头发，勾画出了头部至肩部的外轮廓。由于他的亮度低于主光，我们仍旧可以清晰地看见他左上方台灯（主光源）打在面部和身上的投影。这样的灯光使演员变得立体，不至于太呆板。其他补光也就落在背景的物体上。值得注意的是丁丁的嘴，周围区域要比额头亮一些，这个补光其实是主光源打在书本上的反射光，相当于反光板的作用。利用白色反光板补光，也是一种常用的补光方式。

另外，右上方的补光和主光也是用来照亮他身旁米卢的，可以发现米卢身上的阴影部分要比丁丁明显而粗糙了一些，这也是体现出主次关系。在影片中可以注意到，每一盏灯的安排都会随着镜头位置或构图而改变。三点式布光也常用于低反差布光，低反差布光不强调明暗对比，主要着重在全面打亮的设计。通常这样的灯光打起来柔和，暗处看起来也有透明感。

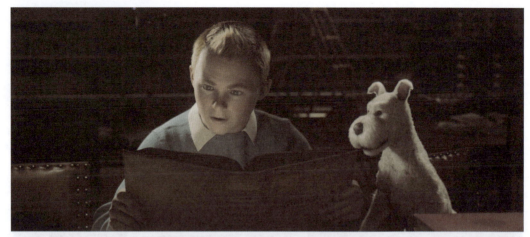

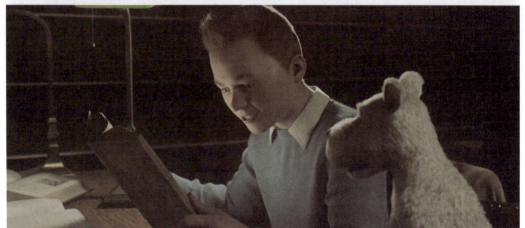

3.3.3　色彩

　　色彩基调从属于影片总的情绪基调，是总的视觉氛围的主要组成部分，是形成影片情绪基调的主要视觉手段。影响一部影片色彩基调的客观因素主要有：环境色调的选择，化妆、服装和道具色彩的配置，光线的处理，后期电脑调色。

　　一部影片的色彩往往随着时空、空间的变化而变化，但这种变化要根据剧情内容和观众欣赏的心理因素和视觉特性，保持前后色彩关系的内在联系和统一。两个色彩对比强烈的场面或镜头转换时，为了减缓两种颜色的强烈对比，保持色调的衔接，常常用中间色调来过渡。有时，在前一场面或镜头中，在局部部位配置了下一个场面或镜头的主要色调，也可以在观众的视觉感受上起到衔接作用。但是有时也特意使色彩对比大的场面或镜头相互连接，造成强烈的艺术效果，以揭示特定的剧情内容。

案例解析

　　影片《海底总动员》的片头部分中，深蓝色的海水与橙色和红色的珊瑚形成冷暖对

比，加强空间的层次感和深度。

案例解析

宫崎骏的影片中曾多次出现穿着青色衣服的男女主人公，如《天空之城》中的希达、《风之谷》中的娜乌西卡、《哈尔的移动城堡》中的苏菲、《幽灵公主》中的阿席达卡等影片主人公都穿着相同颜色的服装。青色在宫崎骏动画中到底隐藏着什么含义呢？

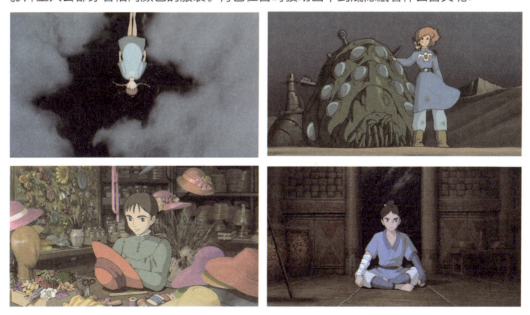

我们可以从影片《风之谷》中找到答案，影片结局部分，在无数王虫群面前，娜乌西卡只身一人站立着。在凶猛前进的王虫群中，当然她会被撞飞到空中，被踩灭消失。谁都确信她是必死无疑了。可是，就是那一瞬间，王虫的汪洋大海静止了下来。

影片中有这样一个传言——那个人身着青衣，降落在金色原野是由中国的五行思想做基石写成的，也就是说《风之谷》的结尾是由五行思想引导出来的。那么，五行思想中金色（黄）是代表土气（象征大地）之色，青色是木气（象征生命）的意思。树木发根，从土地中吸取养分之理，在五行思想中是"木克土"。

也就是说，在此娜乌西卡与王虫的关系，娜乌西卡=青色=木气，王虫=黄色=土气。木气从土气中得到养分，从而复活。在此五行思想的元素（土、木等）和颜色的关系也是成立的。

3.3.4　道具

道具是与电影场景和剧情人物关联的一切物件的总称。以体积分，有大道具、小道具；以功能分，有陈设、戏用、效果、市招、动物与贯穿道具等类。道具是电影场景造型的组成因素。用于体现场景环境气氛，呈现地区和时代特色，展现人物个性，渲染生活气息。此外，还可以作为演员的动作支点与场景之间的衔接物。当道具处于电影镜头的特写与近景的景别时，可以起到以物抒情的作用。

电影道具与风格化、程式化、假定性较强的戏剧道具有重要的区别。由于电影具有写实与运动诸特性，要求道具形体精确、逼真，其表面色泽与质感要具有准确的年代感、自然的和生活的痕迹，甚至要做破做旧，使其在镜头逼近拍摄时同样可信。下面是一些影片的重要道具案例解析。

案例解析

影片《天空之城》中的"飞行石"是贯穿整个故事一个重要道具。与普通道具不同，飞行石属于戏用道具，它是与剧情发展、演员表演直接发生联系的道具。

案例解析

影片《机器人总动员》开始部分中出现大量的做旧的生活道具，带有强烈的时代感，例如魔方、勺子、录像带、烤面包机等。与后面出现的外太空家园中高科技时代产物形成了鲜明的对比。

案例解析

影片《哈尔的移动城堡》中，每当有人从移动城堡出入，镜头几乎都会拍到移动城堡内大门右上方那个彩色罗盘。罗盘有4种颜色，即红、绿、蓝、黑，这4种颜色象征着不同的区域空间，当罗盘指针指向某个颜色区域，打开门外对应的就是某个世界。彩色罗盘是影片《哈尔的移动城堡》中的一个与故事以及空间转换有着密切联系的重要道具。一部电影不允许在一个场景内完成，这就需要大量的转场。转场在一般情况下是需要叙事铺垫的，否则观众会不知所云。巧妙地运用罗盘道具，省略了许多场景转换的叙事铺垫。

3.3.5 服装

　　服装是影片中人物的穿着和服饰，是人物造型的重要手段。直接体现人物的身份、年龄、习惯、情趣等特点，显示剧中特定的民族风貌、地域特色和时代感。服装的造型和色彩应与环境色调、气氛和谐统一，达到剧情要求的整体艺术效果，并符合规定情境的要求。根据影片不同的题材，服装分为时装、戏曲装以及装饰性较强的歌舞、童话、神话等风格的服装。

> **案例解析**

　　影片《飞屋环游记》中的男主人公老头卡尔，在影片开头部分有一段卡尔与老伴艾丽年轻时五彩缤纷的快乐生活。那时卡尔穿着五颜六色的衣服和领带，可是时间无情，转瞬即逝，快乐的时光总是短暂的。老头卡尔身穿黑色西服、白色衬衣，系黑色领结，戴黑框眼镜出现在观众面前，就好像老黑白电影胶片上的颜色。黑白二色服装是对过去五彩缤纷生活的高度提炼，与过去卡尔和艾丽的美好生活形成了鲜明的对比。

案例解析

影片《借东西的小人阿莉埃蒂》中，主人公阿莉埃蒂头上戴的发卡，其实是我们日常生活中用的塑料夹子。被动画师巧妙地运用在女主人公的身上，通过一个再简单不过的塑料夹子，来显露出阿莉埃蒂的小人身份，并且突出了这个夹子对于她来讲是多么的珍贵，在故事结尾部分这个"夹子"成为她送给小翔的告别信物。

3.3.6 化妆

化妆是电影艺术的造型因素之一，与其他造型因素一起构成影像的表意系统。根据影片的主体、题材、风格、样式，运用各种表现手段和材料工艺，描绘角色的外部形象，以诱发演员的心理、神态的变化，塑造人物形象。

故事片通过化妆手段，赋予剧中人物性格、年龄、身份、职业以及人物的遭遇、命运等各种特征。化妆造型形象具有认识功能和审美功能。特点是强调直观的真实性，不易采取装饰性的手法和假定性的色彩。虽经化妆而不露任何虚假的人工痕迹。

案例解析

影片《千与千寻》中，油屋的老板汤婆婆，她梳着洋葱头，头发已是花白，满脸皱

纹。这表现了她的年龄大概是60岁左右。汤婆婆是一个性格活跃、精力旺盛、刁钻、贪财的老太婆，所以她的面部色基于红色、黄色、橙色，属于暖色调，使整个人看上去感觉很"热"。一个老太婆化着浓妆，穿金戴银，这更加突出了她的性格特征。一副刁老太婆的形象被准确地刻画了出来。

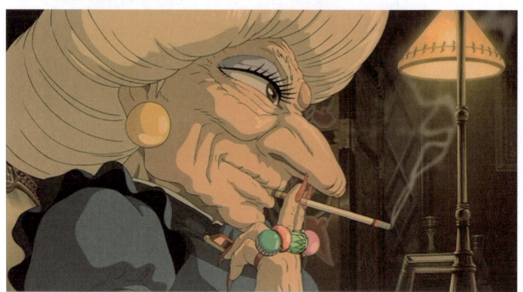

3.4 场面调度的方法

场面调度的方法多种多样，没有固定的模式。常见的有纵深性场面调度、重复性场面调度、对比性场面调度、象征性场面调度等。

3.4.1 纵深性场面调度

纵深性场面调度是指导演通过演员或摄影机的运动，利用一个镜头内景别、构图、光影、场面、环境气氛、人物动作等造型因素的变化来加强导演赋予这个镜头的思想含义。这种方法通常利用人或物作前景，后景人物在纵深处由后面走至前面，即由全景走至近景；或由前景人物走向纵深，扩大环境，变为全景。在一个镜头内产生不同的景别。

■ 案例解析

影片《功夫熊猫》中的几个武士从山下的小路走上来，镜头固定不动，但是景别由大全景变为中近景。

3.4.2 重复性场面调度

重复性场面调度一般指重复出现两次或两次以上相同或相似的演员调度和镜头调度。单纯的重复会造成单调、乏味、令人厌倦的感觉，但又可以起到突出、强调某种事物含义的特殊作用，不仅可以给观众造成情绪的冲击力量，还能使之由情向理的方向转化，使观众进入思考，获得新的认识价值。

■ 案例解析

影片《怪物公司》中，怪物们通过时空门进入小孩的房间，以惊吓小孩发出的尖叫声高低来获得能量。怪物们比赛谁在规定时间内获得的能量最多，通过反复出现比分牌、尖叫声、时空门、能量罐、刷卡等一些关键镜头，镜头、时间、节奏、速度越来越快。这种方式是为了更好地强调渲染比赛场面的激烈程度。值得注意的是每次重复都要有相应的变化，包括镜头的角度、镜头的长度和剪辑节奏等。

3.4.3 对比性场面调度

对比性场面调度是指把相同或相反的事物加以比较或衬托，可以使对比的双方相互辉映，能够更生动、更鲜明地显示出各自的性格和特点。例如将动与静、快与慢、明与暗、强与弱、冷色与暖色、前景与后景、开放与封闭等强烈的对比因素纳入到场面调度之中，以增强艺术的反差和对比度。

案例解析

影片《野蛮人罗纳尔》中，主人公罗纳尔是个野蛮人，野蛮人部落里都是四肢发达的，影片一开始身体强壮的野蛮人在做各种各样的力量练习，唯独只有罗纳尔一个人瘦小枯干，就连举起一个小小的杠铃都累得气喘吁吁。

3.4.4 象征性场面调度

象征性场面调度，是指导演借助场面调度寄托某种寓意或象征某种事物的内在含义，把深层次的思想隐藏在浮露的形象之下，将一些不便直说的情理转化为婉转含蓄的形象，让观众去感知、去思索、去意会，从而产生耐人寻味的艺术魅力。

案例解析

影片《借东西的小人阿莉埃蒂》中，当主人公阿莉埃蒂归还小翔偷送给她们家的糖块时，有一场戏，写二人第一次正式谈话。但是这种谈话方式与我们正常交往时的谈话方式有所不同，我们可从二人所处的位置发现，阿莉埃蒂是在纱窗外的树叶后面与房间内的小翔说话。用这种方式表现二人沟通存在障碍。但是预示后面可以得到解决，因为隔着的是纱窗而不是玻璃窗。纱窗和玻璃窗在电影语言中都有象征着难以沟通的含义，不同之处在于纱窗是可以透过空气的，玻璃窗是没有空气的，也就是说隔着纱窗是可以听到清楚的声音，而隔着玻璃窗是听不到正常说话的声音。

3.5 轴线

轴线，是指被摄对象的视线方向、运动方向和对象之间关系所形成的一条假定的直线。根据导演的场面调度，在同一场景中拍摄相连镜头时，为了保证被摄对象在画面空间中的正确位置和方向的统一，摄影角度的处理要遵守轴线规则，即在轴线一侧180°之内设置摄影角度。这是构成画面空间统一感的基本条件。

越轴的方法

为了寻求富于表现力的电影场面调度和电影画面构图，摄影角度又往往不局限于轴线一侧，这时候就要掌握越过轴线的几种方法。遵守轴线规则（包括越过轴线的方法）是保证镜头衔接顺畅的条件，是获得正确空间结构和空间顺序的方法，是使观众正确、清楚领会场景内容的一种手段。

① 利用对象的运动改变轴线，下一个连接的镜头按照已改变的轴线设置角度。

案例解析

影片《哈尔的移动城堡》中，哈尔与苏菲在火炉前做饭，上一个镜头是哈尔转身朝餐桌方向走去，摄影机的机位在他们左侧拍摄，下一个镜头摄影机的机位在右侧拍摄。

② 利用摄影机的运动越过轴线。

案例解析

影片《丁丁历险记》中，镜头由船长的正面移动到船长的背面，这就是利用摄影机

的运动越过轴线，往往这种方法与演员的表演结合，正如影片中摄影机运动的方向是船长手指向的方向。

③ 用无明确方向的中性镜头或特写镜头来间隔轴线两边的镜头，以缓和由于越轴给观众造成视觉上的跳跃。

④ 用对象的细部特写镜头来过渡。这种方法与第3种方法相似，其区别在于景别不同。

案例解析

影片《哈尔的移动城堡》中，苏菲、哈尔与马鲁克在餐桌吃饭时的3人对话场面，其中运用了大量的特写镜头和无明确方向的中性镜头来过渡。第一个镜头与最后一个镜头的机位是完全相反的，中间插入了4个特写镜头和中性镜头来过渡。

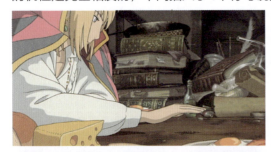

⑤ 利用插入镜头改变方向。
⑥ 利用双轴线，越过一个轴线，由另一个轴线完成空间的统一。

3.6 反拍、反打

反拍也称"反打"，是电影摄影角度的一种，指点处于前一个镜头拍摄方向的反面或反侧面的角度。以拍摄人物为例：前一镜头从正面拍摄，后一镜头从反面或反侧面拍摄。往往把后者称为反拍或反打镜头。用一系列镜头表现一个场面时，有正面和侧面的镜头角度，它们只能表现环境的三个面（三面墙），反拍则可以表现环境的第四面（四面墙）。在舞台演出中，第四面墙是观众席，是一种假定性，事实并不存在；而电影的反拍可以使人看到环境的完整性，赋予真实感。反拍镜头的运用还有助于表现主体对象的多面和立体形态，为塑造人物和演员表演提供条件。由于反拍镜头可以拍摄对象的另一面，在一组镜头中可以起到对比、暗示、强调和渲染的作用。

■ 案例解析

影片《机器人总动员》中，上一个镜头是正面拍瓦利慢慢靠近伊芙，下一个镜头则是上一个镜头的反拍镜头，为了让观众更清楚地看到，影片还特意利用灯光剪影的效果拍摄瓦利慢慢靠近伊芙的过程。

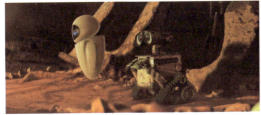

3.6.1 总角度

总角度又称"总方向""主要角度"，这是为保证景物空间关系的统一和正确表达场面调度所确定的全景拍摄角度。开始拍摄一个场面时，先要规定出全景的角度，即表现该场面的最佳角度，这将是总的摄影方向。其他镜头也就根据这一选定的方向进行拍摄。如果违反总方向，势必歪曲场面调度，使场面方向发生混乱。要正确表达场面调度，必须善于利用摄影机的可能性，但不能滥用其可能性，或跟着登场人物乱转。如果改变原先选定的摄影方向而采用新的角度，须用得确有根据，使观众完全明白，不是打乱而是更能阐明场面调度。总角度作为一种拍摄方法与规则，多用于早期电影中，一般总角度用全景镜头来表现。

案例解析

影片《怪物史瑞克1》中的史瑞克与驴子对话时的总角度就是用的全景镜头。

3.6.2 内反拍角度

内反拍角度是电影摄影角度的一种,指在轴线的一侧两个方向相背的摄影角度。以这种角度构成的画面可分别表现两个人物,例如集中表现一个人物的神态并使之与画外对手交流。常用于主观视点的镜头。

案例解析

影片《怪物史瑞克1》中,史瑞克与驴子的对话就用了内反拍角度。前一个镜头是摄影机背对驴子向史瑞克的方向拍摄,下一个镜头是摄影机背对史瑞克向驴子的方向拍摄。

3.6.3 外反拍角度

外反拍角度是电影摄影角度的一种,指在轴线的一侧两个方向相对的摄影角度。在以这种角度构成的画面中,两个人物可以互为前景和后景,具有明显的透视效果。如果两个演员面对面地对话,其中一个演员将面向摄影机,受到观众充分注意;而另一个演员将背向摄影机,从而突出了面向摄影机的演员。这是一种客观角度。

案例解析

影片《机器人总动员》中,瓦利与伊芙的对话就用了外反拍角度,前一个镜头是瓦利背对摄影机拍摄,后一个镜头是伊芙背对摄影机拍摄。

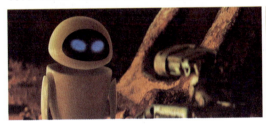
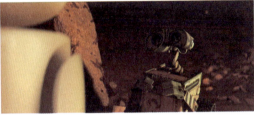

第4章
声音

- 声音概念
- 电影音乐
- 音响
- 语言
- 动画片与拟音
- 听音解析

4.1 声音概论

4.1.1 声音的基本概念

影片的声音包括音乐、音响和语言3大部分。这3种声音在影片中各自发挥着不同的作用，使之融为一个有机整体。电影是视听艺术，导演在处理声音与声音的关系的同时，又要充分考虑声音与画面的关系。

从艺术处理的角度来说，导演不仅要考虑到声音还原到真实的作用，也应发挥声音的剧作功用，用于处理人物、烘托环境、揭示画外空间等，并在总体上形成影片的节奏感和风格样式。在表现手法上，声音处理可以运用淡入淡出、主观音、自然声、非自然声等；在声画关系上，可采用音画对位、音画分立、音画对比、非同步声、无声等。

音响通常用于还原生活真实、渲染气氛，然而也可通过改变音量、声调等发挥表情达意的作用，甚至可以作为一个声音主题，具有象征意义。

在音乐创作上，导演要与作曲充分合作。导演并不一定要深懂音乐，但是要从影片整体构思入手，明确画面与音乐的关系。大部分作曲者都是在看过影片的粗剪、精剪后开始创作的，也有导演以现有的音乐来考虑画面。

导演对语言的把握集中在对白的处理上，语气、停顿等表达方式甚至比文字本身更为重要，导演可以将之处理得生活化，也可处理得风格化。对白可以塑造人物、揭示剧情、延伸视觉空间。画外音独白也是语言处理的一种方法。对于动画片而言，只有前期录音和后期配音，而前期录音是必须做的。

4.1.2 声音的基本要素

1. 音量

音量又称声强。音量是由空气中的振动感觉到声音的存在，而振幅决定了音量的大小。在影片中更是经常要控制音量。音量的大小影响距离感，通常声音越大，我们就会认为距离越近。衡量音量的单位为分贝（db）。

2. 音调

声音振动的频率控制着音调，即声音的"高音"和"低音"。在生活与电影中，大部分的声音都是混合声，有不同频率的组合。然而，音调可以协助观众在电影声轨中挑出远距离的不同声音，以及区别出音乐及人生；而且这也是区别各种对象声音的方式。低音如重击声，代表空心物体发出的声音，而高音则代表从平滑或硬物表面发出的声音。

3. 音色

声音各部分的调和赋予声音特定的风味或声调，音乐家们称之为音色。它是形成声

音"感觉"及"质地"的依据。当我们说某人的声音浑浊，或某一音乐乐音圆润时，指的就是音色。在日常生活中，我们对熟悉声音的判断就是依据其音色。

4.节奏

节奏是表现声音的时间特色，可以分为有节奏和无节奏。例如绝对规则的时钟滴答声、心跳声、自行车摔倒时的不和谐的声音。有的声音可以是有节奏的，如呼吸声、刷牙声；或者是没有节奏的，如谈话时的语言声、球场上的比赛声。机械的声音一般都有一定的规律性，直到声音表现出了某种故障或不受控制。声音的规律性可以产生一定的宁静感、安全感，或者会让人觉得很唠叨、很烦人。而不规则的声音可以让人警觉、受惊吓、困惑或者忍俊不禁。

节奏、音量、音调、音色可以帮助观众感受整部影片。这些要素可以让我们分清楚每个角色的声音，并且这4个要素的相互作用增加了观众对影片的感受。

案例解析

影片《狮子王》中的丁满是一只自以为很聪明、动作敏捷的狸猫，它总觉得自己是个重要人物，总是要凸显自己。所以丁满的音调和音量是比较高的，音色比较尖，说话的节奏较快，这几点就体现出了丁满的性格特征。而彭彭却恰恰相反，它的音调和音量比较低，音色浑厚稳重，说话的节奏也比较慢。这正好体现出了彭彭是性格温和、头脑简单、思维迟钝的疣猪，有宽厚之心与仁慈的个性，总觉得世上没什么坏人坏事。

4.1.3 声画关系

声音和画面，眼睛和耳朵之间的相互作用，是如何产生比两者之和更大的整体效

果？当观众进入影片的叙事时，声音通过音乐、音响、语言和画面的结合或不结合告诉观众在故事世界之内或之外发生了什么事情。空间和时间是由视听结合决定的，场景的连续或分割也是如此。通常，声音和画面能够同步，但为了叙事需要，声音和画面也可以不同步。当这些视听元素有目的地并列时，对这个场景来说或许会有更丰富的含义。

在声画关系中，无声处理是较极端的手法，但如果运用得恰当，就能造成"此时无声胜有声"的效果，使观众高度集中注意，常用来表达紧张、恐怖或肃穆的气氛。

1.画内声音

画内声音是指画面上我们看得到的声源所发出的声音。典型画内声音包括与口形同步的语言声、关门声、脚步声、海浪声、孩子们的戏耍声等。这些声音也可能没有画面伴随，如果单要划分为画内声音，就必须有画面跟声音同步。

■ 案例解析

影片《僵尸新娘》中，当马车出现时，发出马车行驶的声音。当镜头拍内景时，维克特与父母坐在马车里，仍然是马车行驶的声音。

2.画外声音

画外声音是指画面上观众看不到声源的声音。在影片场景中可通过某种方式看到或知道有声源存在。如果某个人物对看不到声源的声音做出反应，那么这个声音也是剧情的画外声音。例如环境声，如草地上的鸟叫声、风声雷声、室外的交通声、画外人物对画内人物的喊叫声、看不见的收音机传出的音乐声。

画外声音的另一个区别是声音是主动还是被动的。主动声音引起问题和好奇心，让人想知道是什么发出了这个声音：是什么东西？发生了什么事？这个妖怪长得什么样？被动声音营造气氛和环境，包装并稳定剪辑点前后的画面，使剪辑点变得流畅。

■ 案例解析

影片《千与千寻》中，小千去找锅炉爷爷，当她走到门口时发现墙上有影子在晃动，画面中出现叮咚声、蒸汽机声等。下一个镜头揭示了声音的来源，锅炉爷爷正在烧锅炉，灰尘精灵正在将煤块运送到锅炉里，锅炉烧得正旺，喷出蒸汽和火焰。

4.1.4　主观声音与客观声音

1.主观声音

主观声音是深入影片中人物的内心世界，展示其心理状态的非银幕场景空间内的声音，如心跳声。

2.客观声音

客观声音是画面空间内和空间外存在的声源所发出的声音。影片中有大量不可缺少的客观声音。如描写环境的虫鸣鸟语、城市噪声；人物动作效果声；剧中人的对白、歌唱等。这些声音会起到叙事的作用，使画面空间变得真实，使影片获得逼真的艺术效果。

■ 案例解析

影片《借东西的小人阿莉埃蒂》中，当主人公阿莉埃蒂和父亲第一次来到男孩小翔的房间时，房间里的落地钟发出的声音放在了画面之前，被强调了出来。为了突出主人公阿莉埃蒂第一次来到人类世界，第一次听到钟表走动的嘀嗒声。这时的声音为客观世界的声音。当阿莉埃蒂和父亲借纸被发现时，钟声仿佛变成了心跳声。这是阿莉埃蒂主观世界的声音。当糖块掉到地上后，男孩小翔说话的时候，钟表的嘀嗒声小了很多，变为正常声音，被移至画面之后，作为人类环境客观存在的声音。当男孩小翔说："今天中午我在庭院看到你了"时，钟表的嘀嗒声消失，被音乐所代替。

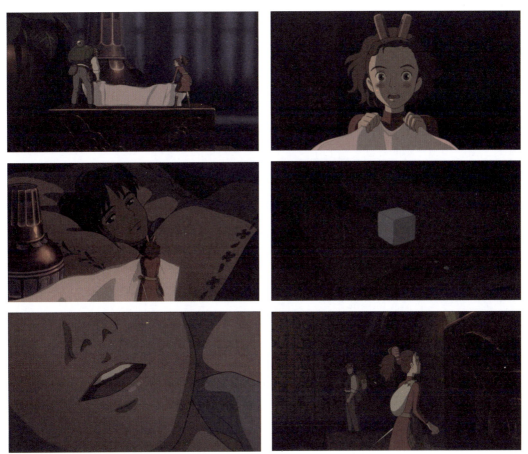

4.2 电影音乐

4.2.1 电影音乐的基本概念

电影音乐是专为影片找来音乐人创作（原创音乐），或选用已有音乐作品（挪用音乐）为影片编配音乐。它是电影综合艺术中一个重要的有机组成部分，是音乐艺术的一种体裁。

音乐进入电影后，不仅具有一般音乐艺术的共性，同时音乐艺术也是和电影艺术最为相近的艺术形式。音乐的创作构思必须以影片的题材内容、样式结构、艺术风格，以及导演的总体构思为依据。

音乐是对白以外另一个叙事空间，但音乐不像对白，对白多以人物的语气、语调组成。音乐却拥有多种多样的先天特性，包括通过其旋律、曲式、歌词及其历史背景等，

可以具象呈现，也可以抽象表达，它们既可如同旁白属于直接的叙事线索，如作为一种时代氛围的表达；也可以成为隐含的叙事工具，不直接表达的音乐，尤其以纯音乐为主，但背后却含有寓意。放在不同情节，配合不同画面，通过观众的接收与想象得以发挥。

音乐在动画片中占有很重要的位置，起着举足轻重的作用，有的动画片从头到尾都是以音乐贯穿始终。音乐与画面的和谐统一才能使动画片更充分地展现出它特有的艺术魅力，因此动画片采取前期录音的工艺来确保影片音乐的完整性。

4.2.2 音乐与故事

1.旋律

旋律是由不同高低、不同长短、不同强弱的乐音组成，是塑造音乐形象、抒发音乐情感的主要手段。在电影音乐中旋律往往非常精练而有特色，是体现影片主题、塑造人物形象、抒发内心情感的重要手段。人物通过类型（乐器）、目标（音调中心）、能力（范围）和情绪等级（音色）来表现。

2.和声

和声结构为要表现的音乐提供情绪和空间背景，好像场景当中的布景设计为要讲述的故事提供了视觉背景，并通过这些视觉形象来支持故事一样。

3.不和谐音

当出现不和谐音时，两种声音相互冲突，刚好与和声相反。在故事中，当两个人物或两种意识形态相互冲突时，声音也相互冲突。在两种情况下，这些元素都是必要的，因为这样可以形成张力和戏剧，使观众产生对解决冲突的向往。

4.节奏

音乐和电影都是时间表现的艺术形式（与绘画和雕塑相对）。对于观众来说，时间过程可以是客观的，也可以是主观的。节奏和速度的感知是通过所发生事件的实际频率，时间段内传送的信息多少，在我们内心深处、理智上、情感上的卷入程度来实现的。

5.乐句

一个乐句包括一个由旋律、和声、节奏、意图组成完整的思想，乐句是整个乐曲的组成单位。同样地，剧本或影片也有；场景里面表现单一思想的回合，作为组成单位；情节里面的完整场景，其目的是把单一的思想连接成为物质流；一系列的场景，其连接组合的目的是使故事朝新的戏剧方向发展。

音乐和电影的蓝图都是书面形式的，不是随意性的即兴创作，电影能够给其过程提供一些创造性发挥。作曲家通过乐谱上的音符来表现；编剧通过剧本上的文字来传达。

然后在指挥家和导演的通盘指导下，使乐谱或剧本通过音乐家或演员演绎出来。

在音乐和电影之间明显的、主要的差别在于后者是有画面的，实际上还与前者结合成为电影的一种表现手段。在声音和画面中，对其中一些差别做了具体描述，如表4-1所示。

表4-1 音乐与故事之间的关系列表

音乐	故事
旋律	人物
和声	布景设计
不和谐音	冲突
节奏	速度
乐句	镜头/场景/段落
乐谱/作曲家	剧本/编剧
演奏家	演员
指挥家	导演

4.2.3 音乐的作用

经典电影音乐和戏剧音乐在技巧上、美学上以及影片的情绪上具有情感表现、连贯性、叙事提示以及完整性这几种功能。

音乐的抽象性给电影留出了很多空间，引发更多使人利用幻想力创造的思考空间。曲式、旋律、节奏成就了构筑音乐的一个无形思维空间。

音乐能够诠释影像当中的东西，也可以表达影像当中没有说出来的东西。有些东西即使在银幕上看不到，但是一旦乐声扬起，它们便开始存在。

1.情感表现

音乐可以催眠，使人们相信影片中虚构的世界，使所有似是而非的影片类型，如幻想曲、恐怖片、科幻片，得以建构。在所有这些影片类型当中，音乐不只是支持银幕上真实的画面，更多的是使观众感受到看不见的和听不到的事物、表现人物的精神过程和情感过程。

2.连贯性

当声音或画面有间断的时候，音乐可以填补这个缺口。音乐通过使这类较为粗糙的地方变得连贯，隐藏了电影中技术层面的东西，以免观众出戏。当配上音乐时，空间上不连续的镜头也能保持一种连贯的感觉。

3.叙事提示

音乐可以帮助观众确定背景、人物以及叙事事件，让观众有一个特定的视角。通过给画面提供情绪阐释，音乐能够提示叙事，例如提示危险的到来或搞笑的场面。

4.叙事完整性

正如作曲有它自身的结构一样，音乐通过运用重复、变奏、对位等手段，能够帮助形成影片的形式统一，这也是对叙事的支持。

优秀电影配乐的反讽是那种不想被听出来，或至少不是有意让人听出来的音乐。通

常对于主要叙事载体的语言和画面来说，要保持从属的关系。如果音乐不大合适或不太可信，以致吸引了观众的注意力，那么此时音乐很可能从叙事情节上吸引了注意力。如果音乐太复杂或过于装饰，那么音乐很可能会失去情绪表现的功能，从而起不到强化故事的心理效果。音乐的目的是联系场景中的感情，引导观众共鸣或认同。

案例解析

影片《借东西的小人阿莉埃蒂》中，主人公阿莉埃蒂和父亲突然感到家里地震（通常电影中地震属于灾难），当地震场面出现时，伴随的应该是客观世界的声音和危机感很强的音乐。但是在这部影片中，当阿莉埃蒂的母亲趴在桌子底下，看着家里的屋顶被小翔掀开时，音乐以一种轻松的旋律开始，以弦乐和木片琴、三角铁为主要乐器，营造出一种八音盒似的浪漫美感，与地震时的震动声并行。直到小翔为阿莉埃蒂一家换上新厨房，重新将房顶盖上后音乐才停。音乐和当下的画面内容形成了鲜明的对比，这里音乐的目的可以作为一种情感依据，引导观众产生共鸣。

4.2.4 音画关系

音画关系是指音乐与画面在影片中的结合关系。音乐是听觉艺术，画面是视觉艺

术，两者都是通过一定的时间延续来展示的艺术。因此在影片放映的同一时空中，它们势必会以不同的形式结合在一起，一般分为音画同步和音画对位两种形式，其中音画对位又包括音画并行和音画对立。

1.音画同步

音画同步是音画关系的一种。表现音乐与画面紧密结合，音乐情绪与画面情绪基本一致，音乐节奏与画面节奏完全吻合。音乐强调了画面提供的视觉内容，起着烘托、渲染画面的作用。

案例解析

影片《龙猫》中妹妹小梅发现龙猫，并紧追其后。音乐在此作为一种修饰，跟随画面动作的起伏时而停顿，时而奔放。

2.音画对位

音画对位也是音画关系的一种。从特定的艺术目的出发，在同一时间内让音乐和画面做不同侧面的表现，两者形成"对位"的关系，以期更深刻地表达影片内容。对位原系音乐术语，指音乐作品中若干个相对独立的旋律声部结合为和谐整体。

这个概念是苏联导演爱森斯坦、普多夫金和亚历山大洛夫于1928年在《未来的有声影片》（创言宣言）一文中首次提出的。普多夫金在1933年导演的影片《逃兵》中，第一次有意识地运用了这一原则。在结尾场面中，音乐并不追随画面表现工人斗争的受挫，而是始终处于不断引向高潮的过程之中，表现了对罢工斗争的必胜信念。

音画对位又分为音画并行和音画对立。音画并行是指音乐不是追随画面的具体内容，也不是与画面处于对立状态，而是以自身独特的表现形式从整体上揭示影片的思想内容和人物的情绪状态，在听觉上为观众提供更多的联想和潜台词，从而扩大影片在单位时间的内容容量。

案例解析

影片《僵尸新娘》中，当维克特回到阴间安慰艾米丽时，艾米丽正在钢琴前面弹琴，她坐在钢琴的左边弹奏，也就是低音区域。维克特坐在右边弹奏，也就是高音区域。影片中在阳间伴随维克特弹钢琴时都是很忧郁的旋律，少有的激情音乐却在阴间出现，而且是维克特与艾米丽一起演奏，音乐开始时是比较低沉的，之后随着维克特的加入音乐由忧郁转向激情。这首音乐的出现预示着二人的感情有了进一步的发展，之前的问题得到了解决。

音画对立是指导演和作曲者有意使画面与音乐之间的情绪、气氛、节奏以致内容等方面相互对立，使音乐具有寓意性，从而深化了主题。

案例解析

影片《僵尸新娘》中，当维克特第一次被艾米丽带到阴间时，阴间的僵尸骷髅唱歌跳舞庆祝，而维克特却表现得很不幸、很恐慌。

4.2.5 标题性音乐

这种特殊形式的音乐用于表现某些故事当中的情节或事件,例如影片《猫和老鼠》中的汤姆和杰瑞,每当它们偷偷地溜进厨房,它们的每一个动作经常与音乐完全同步。属于纯粹的默片风格形式,没有任何对白,音乐节奏和卡通人物的动作节奏一样,根据身体上的紧张和放松来调整和声,同时旋律也跟随身体动作。像这样的案例还有《米老鼠》,它们通常都是事先录制好配乐才开始作画的,对于戏剧性电影来说标题性音乐被认为是老套的,但对于动画喜剧片来说效果是相当不错的。

4.2.6 挪用音乐与原创音乐

1.挪用音乐

挪用音乐的主要特点是作品本身对于观众来讲是熟悉的。相对于原创音乐来说,挪用音乐往往比原创音乐更具吸引力,印象也更为深刻。对导演来说,他们也可借已有作品做较大的发挥。作为一种潜在的叙事线索,带观众去发现、领悟其内在含义。

■ 案例解析

《机器人总动员》是一部现代感极强的太空冒险故事,同时充满着浓郁的怀旧味道。从歌曲到配乐,影片中随处回荡着怀旧情歌,曾多次出现芭芭拉·史翠珊1969年的歌舞片《你好,多莉》中的歌曲。在影片开始6分半钟的时候,当主人公瓦利完成年复一年、日复一日,无聊机械地收垃圾、拾破烂工作,回到家中的时候,他从一台破旧的面包机中取出一盒录像带翻看,《你好,多莉》中的歌曲首次响起。影片开始播放时,一群人手持礼帽跳舞的时候,瓦利也快乐地拿起捡来的垃圾桶盖,充当礼帽舞动着,瓦利一边看着电影一边收拾捡来的物品,将其分类放置。当影片播放到另一首歌 *It Only*

Takes a Moment,银幕上出现男女演员手牵着手的画面时,瓦利顿时放下手中的一切,按下身上的红色录音按钮,将这段音乐录下。他那双眼睛就好像相机镜头一样注视着电视,流露出一种无比羡慕和向往自己的爱情早日出现的神情,当影片快要结束,出现一对男女演员牵手的特写镜头时,瓦利也不由自主地合拢双手。在浪漫、柔情、幸福的电影音乐中,也衬托出瓦利内心的孤独和寂寞。

《你好,多莉》于1969年被歌舞巨星金·凯利拍成同名电影,由芭芭拉·史翠珊、沃尔特·马修主演,该片在第42届奥斯卡奖上一举获得最佳艺术指导、最佳音响、最佳音乐3项大奖。该片讲述了19世纪末的美国纽约,精明、干练、泼辣的媒婆多莉(Dolly)为一个小镇上丧妻的饲料店老板物色对象,然而自己就是寡妇的红娘,对饲料店老板一见钟情,结果却促成了自己与饲料店老板的婚姻。当饲料店老板前往纽约相亲的时候,店里的两个小伙计也偷偷跟去,想在纽约这个慕名已久的大都市里开开眼界。经历一系列阴差阳错、误会巧合之后,也撮合了饲料店老板的两个伙计与女帽商及助手、富翁侄女与艺术家的婚事。最终有情人终成眷属。

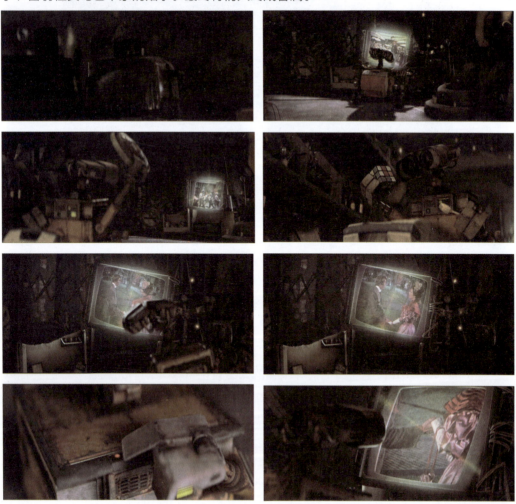

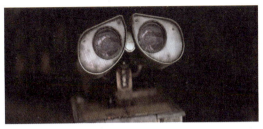 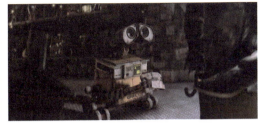

《机器人总动员》这部影片有别于以往的动画影片,属于有声默片,"默"是指语言对白几乎没有几句,它造就了另外两种沟通渠道——音乐与肢体语言代替了对白。在《机器人总动员》这部影片中主人公瓦利几乎丧失沟通能力,很少出现一句完整的语言,最多也就是和伊娃沟通的时候,蹦出几个简短的单词来,而语气方面带有几分焦急感,就好像一个有语言障碍的人很费劲地蹦出一两个关键词来。时常从瓦利嘴里面蹦出来的是一些象声词:哇、咦、哦、啊、吱、哎等。当瓦利做出动作的时候,还配上了金属摩擦和机器转动的声音:履带运动、双手合十、眼睛闪动、整理垃圾等动作声音。瓦利高兴的时候就哼哼小曲,害怕的时候就蜷缩在身体中间的大盒子里面吱吱咯咯发抖作响。于是类似于憨豆先生般并不显夸张的肢体语言结合优美的音乐,与主人公当下的情绪构筑起了一个简单而纯粹的有声默片环境。

 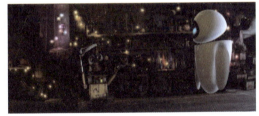

2.原创音乐

原创音乐是指专门为一部电影请作曲家量身定做的音乐。谈到原创歌曲大家都会想起由艾尔顿·约翰于1994年为动画片《狮子王》作曲并演唱的原声唱片 Can You Feel the Love Tonight,唱片销售了1000万张以上,歌曲本身还荣获了奥斯卡、金球奖、格莱美等多项大奖。其中 Hakuna Matata(哈库呐玛塔塔)给观众留下的印象最为深刻,虽然其歌曲的优美动听程度远远不及 Can You Feel the Love Tonight,但是对于观众来讲 Hakuna Matata 的歌词印象却更为深刻。

案例解析

Hakuna Matata 这首歌曲是影片《狮子王》中最快乐的一首歌,带有那么一点点欧洲歌剧唱法。其中"哈库呐玛塔塔"这句歌词可以说是电影《狮子王》中最让人记忆犹新的一句了,也是丁满和鹏鹏的座右铭,"哈库呐玛塔塔"来自东非的斯瓦西里语,意思是"不必担忧"。当它们俩救了辛巴之后,便把"哈库呐玛塔塔"的哲学快乐的道理带给了辛巴,让它忘却那段痛苦的回忆。这就体现了语言的创造性,其实观众也不知道

"哈库呐玛塔塔"是什么意思，只是在影片中一遍又一遍地重复再重复，这首歌曲采用强调重复的方式，属于简约主义音乐。"哈库呐玛塔塔"读起来很顺口，有一种强大的感染力，让人听完后就有一种想马上学会的冲动，配合轻松快乐的旋律和画面，也让观众们从之前的悲伤心情中走出来。歌曲后半段的间奏，代表辛巴由小孩儿成长为成人的过程，所以在这首歌里面，你可以听到幼年与成年辛巴不同的声音。

4.3 音响

音响是除语言和音乐之外电影中所有声音的统称。各类影片虽因题材不同而使用的音响不同，但是电影中所用音响范围之广，几乎包括自然界中的所有声音。在实际应用时，通常将各种音响分成若干类。

在电影创作中，音响不只是重复画面上已出现的事物，而且是作为剧情元素纳入影片的结构中，成为艺术创作的手段之一。

4.3.1 动作音响

由人或动物的行动产生的声音，如人的走动声、开门声、打斗声、动物的奔跑声等。

案例解析

《狮子王》中一群角马从山上冲向山下的声音。

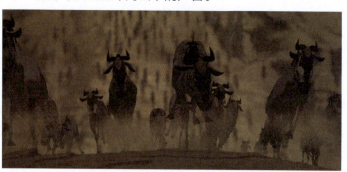

4.3.2 自然音响

自然界中非人为动作而发出的声音，如山崩海啸、风雨雷电、鸟叫虫鸣等。

案例解析

《丁丁历险记》中丁丁与船长驾驶飞机穿越乌云闪电时候的声音。

4.3.3 背景音响

背景音响亦称为群众杂音，如集市上的叫卖声、运动场中群众的喊叫声、战场上的厮杀声等。

案例解析

《丁丁历险记》中船长与海盗搏斗时的音响处理。

4.3.4 机械音响

因机械设备运转所发出的声音，如汽车、轮船、飞机的行驶声，工厂机器的轰鸣声、电话铃声、钟表走动的嘀嗒声。

案例解析

《丁丁历险记》中飞机引擎发动时的声音。

4.3.5　枪炮音响

使用各种武器、弹药所发出的声音，如枪声、炮弹、地雷、弹着点的爆炸声及弹道呼啸声等。

案例解析

《丁丁历险记》中丁丁与飞机对战时候开枪开炮的声音。

4.3.6　特殊音响

人为制造出来的非自然音响或对自然声进行变形处理后的音响，这类音响在神话及动画片中应用较多。音响在影片中能够增加生活气息、烘托气氛、扩大视野、赋予画面以具体的深度和广度。

4.4　语言

语言包括对白和旁白两大类。人自从出生后，就已经开始制造声音并用声音来表现

自己了。这种声音表现自己的能力是基于人的发声器官。随着语言能力的发展，以及对词汇的理解，人们持续接收到通过语言语调传达的非语言信息。性格通常是通过语言模式的类型来表现的，而像在影片中使用的外语，可以在语言的要素、非语言信息或者是动物声音的基础上表达。

语言变形处理可以在录音中完成，或者可以通过重新录制扬声器回放出来的原始录音素材来实现，重新录制时甚至可以移动扬声器，或把扬声器放在特殊的环境当中进行录音，即失真录音。或者通过老旧的收音机信号以形成所需要的杂音，也可以将录制好的对白通过电子合成器修饰。

案例解析

影片《机器人总动员》中，主人公机器人瓦利和伊娃交谈的时候，就是通过电子合成器将已经录制好的人声变成机器人的声音。还有就是当机器人瓦利回放歌舞片《你好，多莉》中的歌曲的时候就是通过老旧的收音机信号以形成所需要的杂音。通过语言变形处理可以为特定的主人公量身定做属于它的语境。

4.4.1 对白

在电影中所有说出的台词都叫对白，亦称"台词"。指导演员表达台词及动作的人或影片中由人物说出来的语言，是电影艺术的主要表现手段之一。影视语言作为人类思想交流的媒介，它既有表意功能，同时又能创造出艺术美感。对白要与影像相互配合，否则观众会感到困惑及不和谐。

动画片中有很多经典的对白、台词。其中最具幽默感的要数《加菲猫》中的台词设计了。例如"钞票不是万能的，有时还需要信用卡。""爱情来得快，去得也快，只有猪肉卷才是永恒的！""我通常只吃4类食品：早餐、午餐、晚餐还有点心餐。""我不是胖，我只是有点不够高。""欧迪，我们去吃冰激凌吧……不过你得看着我吃。""有了意大利面，谁还会吃老鼠呢？"等经典台词。这些台词设计准确刻画了加菲猫的懒惰、滑稽、我行我素的性格特点。

电影语言是口说而非书写的形式，而表演的演员常能利用声音的高低抑扬甚至断句造成不同的效果。在文字上即利用黑体、斜体来强调，或利用标点符号来造成语句的顿挫变化，都不如实际人类嗓音表现直接有效。语言内涵丰富，绝非书写文字之粗糙可比。换句话说，演员经常要视其语言而决定要强调哪个字，或哪个字被"丢弃"。对天才型演员来说，和复杂的口说语言比起来，其对白的设计完全只是个蓝图。嗓音很好的演员可以在一个简单的句子里变换十多种意义。

案例解析

影片《加菲猫2》开始部分中的一段对白，这是约翰对着加菲猫排练如何去向女友丽兹表白的一段精彩对话。

约翰：我要告诉你，你是我生命中最重要的！
加菲：别吵，我睡觉了。
约翰：认识你之前，生活索然无味，那时的我不完整。
加菲：现在的你也一样。
约翰：其实我想我说的是，愿意嫁给我吗？
加菲：嗯？结婚？这也太闪电式了吧。要一步一步悠着来，我俩是挺来电，可没夫妻相。你做我的佣人我们就能在一起。
约翰：你愿意吗？丽兹？
加菲：等一下。丽兹？丽兹？
约翰：加菲！
加菲：丽兹是女孩。更糟的是，她是兽医。
约翰：火鸡好了。
加菲：这家伙也太损了，得换个折磨人的歌，新歌上路！谁来给我量量体温？
约翰：加菲！
加菲：哥们，你变多了。
约翰：不能让你搅了我的好事。
加菲：哦，懂了！是她！是她不喜欢我们的音乐！约翰变了这么多，重金属粉丝变柔情派了，你以前的发型也比现在酷！
约翰：待在这儿。
加菲：而且酷多了！你是为她才变成这样的！
约翰：来啦！
加菲：你的发型准让她心头小鹿乱撞。

4.4.2 旁白

旁白是电影艺术中以"画外音"形式出现的解说性、评论性语言。通常以剧作者"第三人称式"的客观观点或以某剧中人物"第一人称式"的主观观点出现。它不是在

剧中其他人物的动作作用下产生的反应行动，不承担塑造人物性格的剧作职责。通常被作为剧作结构的一种辅助手段应用于说明剧情发展的时间、地点、时代背景；对剧情大幅度的时空跨越；介绍人物；对剧情的某些内容做必要的解释或发表具有哲理性和柔情性的议论等方面。

旁白大多不追求口语化。相反，它追求书面语言那种较为严密的语法结构和逻辑性，具有一定的文学性。应用时一般都避免与画面内容的同义重复和对主题的直接宣说；在风格上则与剧作的总体风格保持一致。

旁白能够使电影产生主观色彩，且通常带有宿命意味。早期旁白用得最多的是在纪录片中，由画面外的旁白来提供观众依附视觉的事实信息。旁白不但可以解说展开故事，提供角色的粗略背景，也可以作为场景转换的手段。

案例解析

影片《加菲猫2》中开始是以旁白的方式作为引子展开故事，将观众带入戏中。

旁白内容：很久、很久以前，在一个很远、很远的英格兰城堡，住着一个饭来张口的贵人，他的名字叫王子。

王子过着极其奢华的生活，哦，我说没说过王子是一只猫？在世界的另一边，同样有一只饭来张口的猫，它也自以为是王，只不过它的王国相对要小一些。

旁白配合画面清楚地交代了两个有着相同相貌，但身份地位有着巨大悬殊的"加菲猫"。

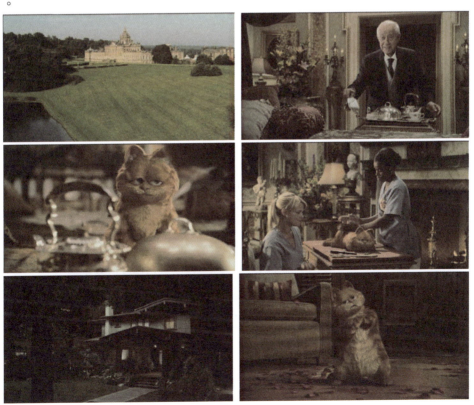

4.5 动画片与拟音

多数动画片的声音都不是原始声音，是拟音师在录音棚里创作出来的，其创作方式多种多样，拟音师通常被认为是声音制作的艺术家，他们利用简单的道具就可以制作出从衣服摩擦到万马奔腾的声音效果。特别是对于动画片的拟音，那些给人们印象深刻的动画人物形象特有的声音，是由拟音师创造出来的，有些则是音响与音乐结合产生的。动画片的发展壮大也促使了拟音领域的发展和创新。

案例解析

动画片《冰河世纪3》中，走在雪地中的声音并不是拿着录音设备让人在冰天雪地里面走然后录下来，而是在录音棚中用一堆我们几乎每天都在食用的玉米淀粉，然后用重物去压玉米淀粉产生的声音并将其录制下来，再经过后期软件加工最后制作成为音频素材。

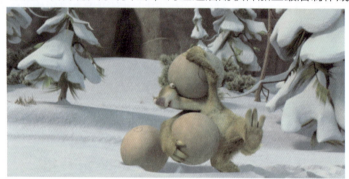

这只是其中一种创作方式，世间万物碰撞摩擦都会产生声音，拟音师通过各种方式为影片量身定做出成千上万种声音。

例如影片中冰片之间碰撞产生清脆悦耳如风铃般的声音，营造出一种浪漫的美感。这是用敲击乐器三角铁去模拟的，而不是用手直接把冰拿来碰撞，那样出不来这种效果，只能搞得一身灰。

影片中两只松鼠为争抢一颗松子不慎掉入热泥浆池中，上升的热气产生气流，将两只松鼠困在气泡里，这里主要是泥浆翻滚的声音和气泡的碰撞声。用一根吸管放在一个装满水的杯子里然后用力吹，可以模拟出泥浆翻滚的声音，再加上后期电子技术，如采样器、

波形修改器，还有无数的滤波器和剪辑技术等，可以处理声音的基本性质如节奏、强度、音调、速度、形式和结构，也可以将若干的声音重叠在一起。

4.6 听音解析

4.6.1 明确的声音元素

声音设计师对影片声音的研究会比编剧更为全面和细致，这也是完全应该的。剧本不应该也不能够过分深入地介入影片的声音当中，这和剧本不应该规定摄影机角度也不应该规定布景设计的元素是一个道理。而是要将剧本中包括的物体的声音、环境的声音、情绪的声音、转场的声音进行分类。下面是影片《小鸡快跑》中开头部分的声音设计方案，本节案例将通过它来进行全面的分析。

案例解析

影片《小鸡快跑》中的开头前10分钟，音乐设计与众不同，很有特色。无论是旋律和节奏都显得比较轻松，也有突如其来的紧张气氛音乐注入其中。首先看一遍前10分钟的影片，注意将听到或看到的内容按一定的逻辑关系，对动作、物体、情绪等声音分门别类地进行分组，整理出来一些对立的关键词语来。我们把金捷和她的伙伴们分为一个场，养鸡场老板和恶狗分为另一个场，表4-2所示为这两个场的两极声音列表。

表4-2 两个场的两极声音

金捷和她的伙伴们	养鸡场老板和恶狗
轻松的、活泼的	呆板的、恐怖的
轻语或无声	低吼大叫
轻轻的脚步声	锁链声、牙齿声
弱小的	凶猛的、强势的
被征服者	征服者
被看管	看管
逃跑	追捕
服从的	命令的
命运	金钱

4.6.2 物体的声音

在画面上的每一个角色、物体还有动作都可能会产生潜在的声音，这种声音或许会给场面和故事带来更进一步的戏剧冲击，这种声音上的"润色"正是声音设计师应该发掘的。角色和物体都跟形成该场戏中情绪上紧张关系的动作相关。找到动作、运动方向和碰撞或冲击的时刻，找出哪些可以加强该场戏中所有动作，让声音出彩的地方有哪些。

案例解析

影片《小鸡快跑》中，刚开始的时候我们可以看到两种角色，即负面角色恶狗和老板，正面角色母鸡金捷和她的伙伴们。金捷和伙伴们想要逃出养鸡场，逃跑会发出什么样的声音？脚步声和呼吸声，为了不让恶狗发现声音必须尽量轻但还要急促，因为是逃跑。可是金捷是被关在养鸡场里，周围都被铁丝网围住，她冲到围墙下碰撞铁丝网的声音。她要想逃出去必须通过铁丝网围墙，她找来一个调羹，用调羹在铁丝网下面挖坑的声音。她爬出围墙的时候身体与铁丝网之间发出碰撞摩擦声。

负面角色老板和恶狗中，出现声音最多的就是铁链声和恶狗的叫声。在影片开始部分，老板牵着恶狗在巡逻，出现脚步声、呼吸声和铁链的声音。当老板走到养鸡场大门口时，用手拉了拉铁门上的锁链，发出的声响突出了戒备森严，几乎不可能有人逃走。金捷和她的伙伴们被发现时起初是恶狗的低声咆哮，声音立刻加大，变成了具有攻击性的撕裂的叫声。

其中最值得一提的就是当恶狗要吃掉金捷时，正好金捷背后碰到了一个石膏像，这个石膏像是导演刻意安排进去的，一方面带来时间上的拖延，另一方面将紧张的气氛提到饱和点。用金捷碰到石膏像时发出的声音来取代她的心跳声，恶狗的低声咆哮加强了恶狗慢慢逼近的压抑气氛，石膏像被恶狗咬碎的声音将危机感推向高潮。

4.6.3 环境的声音

环境的声音包括内景和外景，通过不同的声音使人对所处环境产生感知，也可以用音乐来烘托影片的环境气氛。

案例解析

在影片开始看到的是，一排排整齐的小木屋笼罩在夜晚的月光下，周围静静的，岗楼上的探照灯扫过，可以清楚地看到如集中营般的场景出现，木屋周围被铁丝网围着。在这种安静的环境下可以微微地听到风声和虫鸟的叫声。之后听到急促的喘气声、脚步声、铁链声，声音越来越近，最后这种声音取代并且充斥了整个环境。然后看到确切的声音来源是一个老板拿着手电筒牵着一条恶狗。很显然这些声音和影像描绘出了一个戒

备森严、恐怖紧张的环境。

4.6.4 情绪的声音

情绪的声音就如同剧本中的形容词和副词，可以给场面描写"添油加醋"。为观众提示导演、角色、场景设计师和声音设计师在该场面中应该营造一种什么样的感觉。

大多数电影音乐都是伴随画面上任务的情绪来进行的，情绪音乐有意采取发生的戏剧和感情无关的立场。当音乐与所发生的事情无关时，反讽能够形成一种强烈的对位，让观众深刻地理解所发生的事情。这种情况能够产生强烈的效果，当表现大悲剧或大灾难时，使用会喜庆的音乐形成对位，只会让我们更明确地跟受害者靠得很近。

案例解析

恶狗正要吃掉金捷之前是用交响乐打造的紧张情绪，随着开门声结束。正在危急关头金捷背后的门开了。谁开的门？一个女人。原来是养鸡场老板救了金捷。金捷的脸上呈现白光，象征她找到了一条可行的出路，照常理音乐应该是"唰"的一声豁然开朗。但开门时的音乐危险感更强，营造出一种空洞感和巨大的无形力量，画面出现女老板逆光仰拍角度，营造出一种噩梦降临的感觉，预示后面有更大的危机等待着它们。

4.6.5 转场的声音

转场声音是电影中用于衔接前后两场戏或两个段落的音乐。这种音乐既可以用整段的乐曲，也可以用短小的乐句。从一个场景转换到另一个场景的时候，实际空间的变化是最明显的。理所当然地，这种实际空间的变化为环境声的变化提供了一个契机，改变环境声以帮助观众确认新的空间，但这种变化本身一般不是戏剧性的转折点，很可能要观众去深入挖掘与影片的变化相应的心理过渡。

案例解析

影片中第一个场景过渡是在一次逃跑失败后金捷被老板关进垃圾箱时。老板大步离去，以敲击乐伴随着步伐，鼓声的节奏有一种此段落已结束，但马上又将迎来新的开始。随后承接高昂的交响乐，衔接转场音乐的过渡之后，是一个远景拉镜头。影片片名字幕展开，赫然出现CHICKEN RUN（小鸡快跑）几个字，字幕展开高高挂起。之后音乐起程转折从激昂转向轻松，画面由黑暗笼罩的养鸡场外景，转至清晨养鸡场房间内景，为新的一天的逃亡生活拉开序幕。

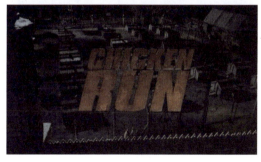

后面出现的是一系列逃亡计划失败，小鸡们藏在喂食器下面作掩护，挖地道时被恶狗发现，都以轻松的旋律配以清脆的笛声演绎。直到挖地道和恶狗撞个对脸，一声犬叫后，背景音乐起程转折，配以八音盒似的铃声配合优美旋律，只见画面一群小鸡们穿着衣服带着假人头以人形作伪装，动作如八音盒上的木偶般，恰好配合了八音盒似的音乐，既滑稽又带有点浪漫色彩。因不慎衣角挂到手推车上原形毕露，音乐就此结束。

第5章

剪辑

- 剪辑的含义
- 蒙太奇的表现形式
- 剪辑的特性
- 剪辑的连续性
- 转场的方法与技巧

5.1 剪辑的含义

5.1.1 剪辑的概念

剪辑是影片制作过程中一项必不可少的工作，也是影片艺术创作过程中最后的一次再创作。"剪辑"在英文中是Editing，和"编辑"是同一个词。但是在中国电影术语中译成"剪辑"是有根据的，因为电影的剪辑工作就是组接一系列拍好的镜头，每个镜头都必须经过剪裁，未经剪辑加工的镜头均为原始素材，故强调"剪"字。"剪辑"在俄文中是МОНТаЖ，是从法文中借用来的一个建筑学上的名词，原意为安装、组合、构成，音译成中文就是"蒙太奇"。这就说明一部影片的最后形成是在剪辑台上。

剪辑工作包括画面剪辑和声音剪辑两个方面，是技术同时也是艺术工作。画面剪辑即对拍摄出来的数以千计的镜头进行精心筛选和去芜存菁的剪辑，按照富有银幕效果的顺序组接起来。电影镜头，通常是按照内景、外景、实景等不同的拍摄场地分别集中拍摄。

5.1.2 蒙太奇思维

蒙太奇思维是电影创作的一种思维方法。特别是编剧和导演进行创作构思时，在想象中形成的连续不断、结构独特、合乎逻辑、节奏准确的画面与声音形象的思维活动。在创作过程中通过这种思维方法来表达影片的内容与思想、塑造人物、描绘场景，使之具有银幕感。

5.1.3 蒙太奇句子

蒙太奇句子是一组镜头经有机组合构成逻辑连贯、富于节奏、含义相对完整的电影片段。一个蒙太奇句子表现一个单位的任务或一个完整的戏剧动作、一个事件的局部，能说明一个具体的问题，是导演组织影片素材、揭示思想、塑造形象的基本单位。蒙太奇句子决定于单位的任务，但每一个任务也可能用一个或几个句子来表达，这取决于内容的繁简和导演的创作构思。一般来说，句子是场面或段落的构成因素，但有时一个含义丰富、具有相对完整的情节内容的长句，就是一个场面或一个小段落。当采用平行或交叉的手法来叙述时，一个蒙太奇句子则可能包含若干场面。

5.1.4 蒙太奇段落

蒙太奇段落是影片中由若干蒙太奇句子或场面有机组合成的可以表现相当完整内容的大单元。若干段落即构成一部影片。段落的划分是由于情节发展的需要或节奏上的间歇和转换而决定的。根据情节的容量可分为大段落和小段落。大段落相当于文学作品的

一章，舞台剧的一幕，交响乐的一个乐章；小段落相当于文学作品的一节，舞台剧的一场，交响乐的一个乐段。影片的蒙太奇段落与电影文学剧本中的情节的自然段落虽然都是根据情节来划分的，但导演在将剧本的文学形象化为银幕形象时，可以根据自己对剧本中所反映的生活的理解和银幕形象的特点从影片的总体结构和节奏出发，将剧本中的场面划分、段落布局重新加以安排，或做某些调整修改。

5.2 蒙太奇的表现形式

5.2.1 平行蒙太奇

在故事情节发展过程中，通过二三件事同时在异地进展着，互相有呼应又有联系，彼此起着促进刺激的作用，这种表现方式就是平行蒙太奇。

案例解析

影片《圣诞夜惊魂》中，杰克给城镇里的每个怪物布置圣诞节之前的准备工作后，只见村里每个怪物都各自忙碌起来。3个布基小孩去抓圣诞老人、莎莉为杰克制作圣诞老人服装、吸血鬼们制作会咬人的橡皮鸭子、博世为杰克制作圣诞鹿等一系列镜头，这些都是为了一个共同的目标就是圣诞节。

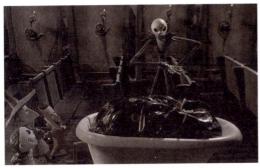
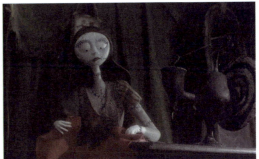

5.2.2 交叉蒙太奇

交叉蒙太奇是利用同一时间和不同空间内容的镜头交叉地组接起来，使两种动作构成紧张的气氛和强烈的节奏感，造成惊险的戏剧效果。这种手法造成激烈紧张的气氛，加强矛盾冲突的尖锐性，引起悬念，是掌握观众情绪的有力手法。影片中常用于表现追逐或惊险的场面。

■ 案例解析

影片《小鸡快跑》结尾部分，一边是特维迪先生在修机器，另一边母鸡金捷和其他小鸡们受到洛奇的启发开始制作飞机，交替上演。洛奇发现金捷他们要被特维迪太太做成煎饼之后，他在金捷遇到困难时赶到并帮助金捷脱离险境。这3个空间的故事角色汇聚在一起产生矛盾，最后小鸡们成功逃出养鸡场。

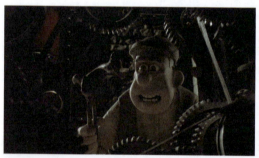

5.2.3 复现蒙太奇

从内容到性质完全一致的镜头画面反复出现。这种画面总是在剧情发展的关键时刻出现，其用意是加强影片主题思想或不同历史时期的转折，从而唤起观众对影片主题和主人公的深刻印象或认识。反复出现的镜头，必须是在关键人物的动作线上，这样才能够突出主题、感染观众。这种构成法，就是复现蒙太奇或称反复蒙太奇。

■ 案例解析

影片《怪物公司》中，怪物们通过穿越时空门，以收集惊吓小孩发出的尖叫声来获取动力能源，影片中就大量出现怪物们穿越时空门来到人类世界的镜头。

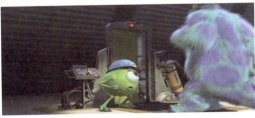

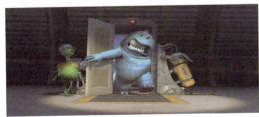

5.2.4　对比蒙太奇

对比蒙太奇是通过镜头（或场面、段落）之间在内容上（如贫与富、苦与乐、生与死、成功与失败、高尚与卑下等）或形式上的（如景别的大小、角度的俯仰、光线的明暗、色彩的冷暖浓淡、声音的强弱、动与静等）的强烈对比产生相互强调、相互冲突的作用，以表达创作者的某种寓意，强化所表现的内容、情绪和思想。

■ 案例解析

影片《长江七号》中周小狄梦见七仔威力无穷。先是打败恶狗，之后又变出作弊眼镜让周小狄考了100分；上体育课时又穿上超级运动鞋，打败体育老师，飞向天空。当他醒来后却被恶狗打败，还被七仔弄得满身都是狗屎。

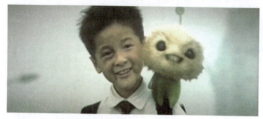

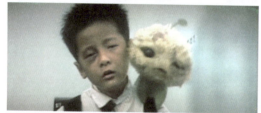

5.2.5　积累蒙太奇

利用从内容到性质上相同的一些类型的画面，而在这一类画面里面表现的主体是不一致的，按照动作和造型特征，取其不同的长度组接起来，构成一种紧张的场面，造成预想的气氛和节奏。这种剪辑方法就是积累蒙太奇。

■ 案例解析

影片《野蛮人罗纳尔》中，敌人进攻野蛮人村庄之前的士兵、火焰、战车、发射器等武器，反复交替地组接起来，造成蓄势待发的气势。

5.2.6 联想蒙太奇

用内容截然不同的一些镜头画面,连续地组接起来,造成一种意义,使人们去推测这个意义的本质。这种剪辑方法即联想蒙太奇。

■ 案例解析

影片《飞屋环游记》中,卡尔与艾丽躺在草地上仰望天空,这时天空中的白云变成了一个个小婴儿的形状,使观众联想到他们想要个小宝宝。

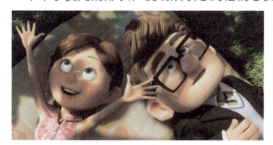
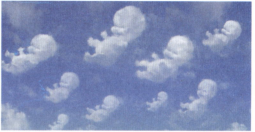

5.2.7 象征蒙太奇

按照剧情的发展和情节的需要,利用景物镜头直接说明影片主题和人的思想活动。例如不同内容的景物镜头或构图相似的画面,能烘托或引导将要出现的人物或主题,从而起到描写人物情感和展示影视片主题思想的效果。这种剪辑方法即象征蒙太奇。

■ 案例解析

影片《狮子王》的结尾部分,辛巴为父报仇后,之前寸草不生的荒原变成绿地,象征着新的美好生活开始。万兽聚集平原为新的王子诞生欢呼,象征着新的王朝到来。

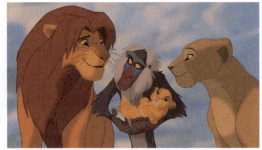

5.2.8　错觉蒙太奇

这种构成方法首先是故意使观众猜想到情节的必然发展，但忽然来一个180°大转弯，结果不是人们所预料的镜头，而是恰恰相反，出乎意料。

▌案例解析

影片《圣诞夜惊魂》中，万圣节城镇的博士擦拭骷髅头，下一个镜头却是圣诞王国的人们在给圣诞老人的圣诞车打蜡。这即是动作转场剪辑技巧，也是错觉蒙太奇。

5.2.9　扩大与集中蒙太奇

由近景或特写逐渐扩大到全景或远景，使观众从细部看到整体，造成一种特定的气氛，这就是扩大蒙太奇；再由远景逐渐进到细部特写，这就是集中蒙太奇。这两种蒙太奇正如苏联导演C.尤特凯维奇所说："前者是前进式蒙太奇句子，后者是后退式蒙太奇句子，这两者结合起来，既是环形的蒙太奇句子，又是扩大与集中的蒙太奇。

▌案例解析

影片《冰河世纪3》的开头部分，松鼠第一次看见他的女友时，景别的依次顺序是由全景、中景、特写、全景，这就构成了环形蒙太奇节奏。这种安排符合人们观察事物的节奏，先是整体地看，发现很好看又往近处看。最后一个全景镜头是要将观众从观看的过程中解脱出来。这种安排并不是枷锁，可以灵活掌握。

5.3 剪辑的特性

5.3.1 镜头组接与画面的关系

剪辑可通过相似性或差异性使两个镜头内的图形产生关系，相互影响。画面的造型因素包括构图、方位、景别、角度、光影、色彩、镜头运动、主体活动，这8个方面构成了画面的造型要素。而画面造型的连接，主要是指画面的造型因素和主体动作的有机结合，因此利用画面造型特征来连接镜头的转换场景是镜头组接过程中不可忽视的重要方

法之一。

按照画面元素来剪辑可以达到连续性的效果或制造对比效果。剪辑师可按照画面上的相似点将两个镜头连接起来，这就是相似画面匹配法，这种方法也常用作转场手段。

■ 案例解析

影片《丁丁历险记》中，丁丁晚上拿起手中带血的报纸看，接转天早晨丁丁拿着带血的报纸与警车交谈。虽然光影色彩不同，原因主要是区别于时间是白天还是晚上。景别都是用了特写镜头，动作都是在拿报纸看。

 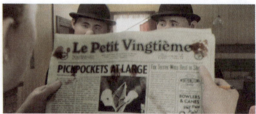

5.3.2 镜头组接与节奏的关系

节奏是剪辑对镜头长短等有逻辑性和规律性的安排。逻辑性主要体现在结构中。规律性则更多地体现在节奏处理中。节奏对于剪辑来说，主要是时间艺术问题，是镜头速率问题，是时间流逝的节律问题。对镜头有规律有起伏张弛的安排皆可称节律。这种镜头形成的合理安排，就是剪辑节奏的全部工作。

通常运用不同长度的镜头来形成可辨别的模式，就可以制作出剪辑的节奏感。例如，将长度差不多的镜头剪辑在一起，就可形成稳定的节奏。当然，也可以用此方法来创造不同的节奏。例如，剪辑越来越长的镜头会让步调变慢，而越来越短的镜头则会加快节奏。

■ 案例解析

影片《加菲猫1》中，加菲猫为了喝到牛奶骗其伙伴玩太空飞行游戏，当加菲猫开始用语言行骗时，每个镜头的时间大致是5秒到6秒。当伙伴坐在木桶里，加菲猫拉动绳子打开机关后，发生一连串的动作时节奏加快，木桶升起、花盆下落、绳子从水龙头上拉过、奶瓶倒下等七八个镜头，每个镜头的长度为1秒到2秒。

5.3.3 镜头组接与时空的关系

镜头组接与时空的关系是指在剪辑创作中，对处理镜头组接时间空间关系的规律性的把握。剪辑涉及镜头之间的时间空间关系时，通常有4种情况，即时空压缩处理、时空延伸处理、时空跳跃处理、空间方向处理。

1.时空压缩处理

镜头组接的时间空间关系既要有生活的真实感，又不能自然主义地把生活中的真实的时间和空间照搬到银幕上来。而是在大多数情况下，要对时间和空间进行压缩处理。在镜头组接中利用人物的动作、镜头的运动、视距和视角的变化、光学技巧、插入镜头以及音响、音乐等因素来压缩时间过程或空间距离。这样不仅可以取得流畅的镜头转换效果，并能使观众很自然地接受这种假定的时空连贯性。

■ 案例解析

影片《飞屋环游记》中，描写卡尔与艾丽从幼年到老年，从相识到相恋、结婚、生活、白头到老只用了7分钟。一个人漫长而又短暂的一生通常要经过几十年的时间，可是一部影片只有90分钟，所以我们要将一个人的一生压缩至几分钟甚至几秒钟。值得注意的是，卡尔与艾丽从中年到老年仅用了几个艾丽给卡尔系领带的特写镜头过渡，可以从领带的花色样式观察到前面几个镜头领带的颜色是鲜艳的，后面几个镜头领带的颜色就没有之前那么鲜艳了，最后一个镜头已是晚年沧桑了，满头白发的艾丽给卡尔系上了一个黑色的领结，象征二人已经步入晚年。

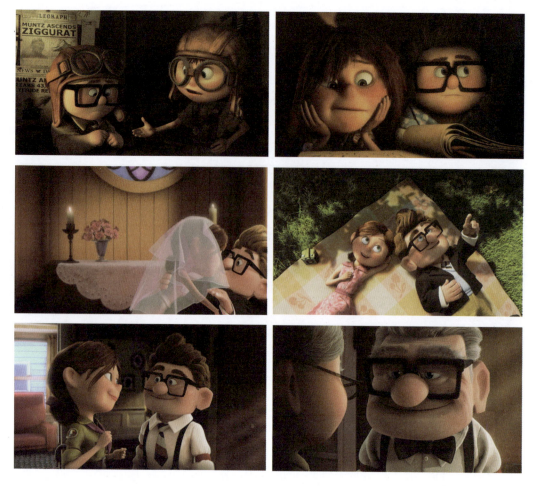

2.时空延伸处理

影片中某个关键性的段落,当需要展开来进行细致描写或需要造成特殊的强烈印象时,往往在镜头组接中有意识地延长时间或扩大空间。不过这样的处理只适用于影片中的个别段落,运用不当则会产生动作繁烦琐、节奏拖沓等效果。这种方法常被用在动画片里。

■ 案例解析

韩国系列动画短片《倒霉熊》第1集《跳伞》中,就用了时空延伸的处理方式。正常情况下没有带降落伞的时候从高空下落就两三秒一眨眼的时间,可是影片中倒霉熊却不慌不忙地在空中飞舞、穿越云层、休息、睡觉。当发现自己快要落到地面的时候,才开始翻背包里的东西找降落伞,先是水果、玩具、锅碗瓢盆,最后才从背包里面拿出一把雨伞,安全降落。可是当它落在地上的时候,背包里的东西还没有掉下来,过了一会儿才砸到它的头上。时空延伸的处理方式经常被用在动画片中,可以获得夸张的喜剧效

3.时空跳跃处理

在镜头组接或段落转换中，有时需要观众明显地感觉到时间或空间的大幅度跳跃，使各个有意义的戏剧动作片段相互队列，产生创造性的联想效果。同时，影片中的时空跳跃也是一种艺术上的省略手段。

▎案例解析

影片《丁丁历险记》中，阿道克船长回忆自己年轻时在海上与海盗战斗时，运用了时空跳跃的处理方式，并结合画面的匹配法，用两个时空内相似的动作衔接，即过去时空船上的桅杆掉下，接现在时空房顶上的电扇掉下。阿道克船长倒地，接过去时空船长被海盗用刀包围，当镜头向右移动时，现在时空船长被士兵用枪围住。

4.空间方向处理

影片中的空间大多数是假定性的，但必须让观众看起来有真实感，故在镜头组接中不可忽略方向关系的规律。镜头之间的方向关系，包括画面主体的运动方向、人物之间的位置关系和视线交流关系等，都要有一定的逻辑性，以使观众能够正确理解其内容，通常称为画面的方向性。按照正确的方向性来组接镜头是保证画面空间统一感的关键，因此一般场面的方向关系都应严格按照电影摄影轴线的规律来处理。为了制造某种特殊的冲击效果，有些影片在特定的情况下也可以跳轴。

▎案例解析

影片《借东西的小人阿莉埃蒂》中，当主人公阿莉埃蒂爬藤条时，第一个镜头是俯拍小全景，她向上看。第二个镜头是仰拍、空镜头，模拟她的视线方向交代空间环境。第三个镜头是中景俯拍与第一个镜头角度相同，她向刚才看到的目标走去。第四个镜头是全景，她开始爬藤条。显然这几个镜头都在摄影机轴线的180°内做了清晰的规划，借此观众也能够了解角色及场景之间的位置关系。这样观众才能知道她由何处观看整个事件。一场戏的空间被清楚呈现，便不至于互相矛盾或混淆观众。

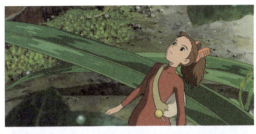

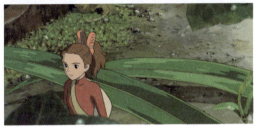

5.4 剪辑的连续性

5.4.1 人物动作的连续性

1. 动作分解法

动作分解法是人物形体动作剪辑技法之一。电影镜头中人物完整的形体动作是由若干既相互连贯又有瞬间变化的动作片段组成的,各个动作片段可以由不同的方向、景别和角度来拍摄。组接时剪接点应选择在动作变换瞬间的转折处,也就是镜头转换、景别和角度变化所在之处,这样可以使一个完整的动作流畅而不间断,动作的转换具有外在的连续性而无跳跃感。

动作分解法在剪辑处理上的特点是上下镜头的动作长度大致保持相等,即上一个镜头留多少,下一个镜头也留多少。一般来说,人物的起坐、握手、拥抱、走路、开关门窗等动作都可以采用分解法。人物的动作和表演速度快慢均匀、景别角度无特殊变化的镜头也多采用此法。其作用是将人物形体动作还原于生活的真实,从而完成戏剧动作的任务。

案例解析

影片《幽灵公主》中,主人公阿席达卡用弓箭射杀邪神的动作分为4个镜头来完成,而且利用动作分解法可以准确地刻画出射箭的速度、力量和精准。最后一个镜头箭射在了邪神的头中间。这种方法使观众的精神如同弦一样绷紧,将注意力集中在一个点上。

2.动作错觉法

　　动作错觉法是人物形体动作剪辑技法之一。通过恰当地运用电影特性的某些错觉,加强动作性和节奏感的剪辑方法。这种方法有利于动作衔接在时间和空间上的大跳跃。如上一个动作刚摆出个动势,就跳接下一个动作,从静止的画面看,动作是不连贯的。错觉法利用了动势、视觉暂留等银幕效果,使观众觉得动作是真实的、连贯的。因此常有意将人物动作、舞蹈动作等用错觉法剪辑,以获取某种动作的特殊效果,达到一种预想的艺术表现力。如一些影片里的武打场面就采用错觉法剪辑,造成紧张惊险的艺术效果。

　　在戏剧动作产生某种误差的特殊情况下,错觉法又可以挽救、弥补或"冲淡"主体动作的不连贯。人物形体动作或舞蹈动作在拍摄阶段或因分镜头的失误,或因现场拍摄调度的疏忽,不免产生一些差错。当样片拿到剪辑台上就会发现上下镜头主体动作按照常规剪辑无法连接;根据剧情的要求,又不能插接客观镜头。在这种情况下,错觉法借助上下镜头内主体动作的快慢和景别、角度的变化以及空间的大小,再结合主体动作的形态相似之处等多种契机切换镜头,造成观众的错觉,使观众认为动作是衔接的、连贯的,获得错觉似的连续效果。

　　例如人物在上下镜头中,手里拿着的梳子由右手突然到了左手,有梳头的动作而没有换手的过程,这是拍摄时的疏忽。剪辑为了"冲淡"这一明显的道具跳跃和手的动作不接的差错,抓住梳头动作的快慢、景别、角度的变化,借助视觉暂留,利用演员上一镜头(中景正拍)弯腰和下一镜头(近景侧拍)抬头的大动作处切换,使梳头的动作连贯,而道具的差错也不易被发觉。

3.动作增减法

　　动作增减法是人物形体动作剪辑技法之一。所拍摄的一些电影镜头中,如果人物动作景别角度变化大(如由全景正面变到大侧面特写)、形体动作的速度快慢不一样、人物的

情绪不连贯，在组接这些动作时，上下镜头中的人物形体动作留用的镜头长度，可根据动作和剧情的具体要求而变化。让某个动作特意留长些，造成动作的延续感，称增格法；去掉动作的某一部分，造成动作的快速感，称减格法。

动作增减法剪辑处理上的特点是：上下镜头动作尺寸长度不要求相等，根据需要可长可短。如人物的回头、转身、低头、抬头、弯腰、直身等场景镜头的衔接均可采用。动作增减法既要使人物形体动作符合生活的逻辑，更要体现出戏剧动作的艺术真实。

■ 案例解析

影片《冰河世纪3》中，松鼠偷窥女友时，为了强调看得投入程度，将女友跳舞的动作特意拉长时间，甚至用升格镜头表现，营造出朦胧虚幻的艺术效果。而停留在松鼠窥视时的迷恋表情时间较短，从而形成了鲜明的对比。

5.4.2 固定镜头和运动镜头的衔接

1.静接静

在视觉上没有明显动感的镜头切换方法。在电影表现方法中，没有绝对的静态镜头，特别是故事片，每一个镜头的存在对情节的展开、人物的塑造都有积极推动作用，因此静接静是相对而言的，多数是指镜头切换后的部分画面所处状态。例如，甲听到乙在背后叫他，甲转身观望，下一个镜头如果乙原地站着不动，镜头就应在甲看的姿态稳定以后转换，这样才不会破坏这场戏的外部节奏。因此静接静也同样是保证镜头转换流畅的一种组接方法。有时静接静用于心理动作为依据的情绪贯穿，舍掉外部动感明显的镜头转换，采用寓情于静的镜头组接，渲染深沉凝重的情绪。静接静还包括在场景段落转换处和各种运动镜头之间在头尾静处的组接，它更多注重镜头的连贯性，不强调运动的连续性。

■ 案例解析

影片《借东西的小人阿莉埃蒂》中，当主人公阿莉埃蒂到小翔卧室拿纸巾时，不慎被小翔发现。采用相对静的镜头，来表现二人第一次遇见时的那种真真切切的相见，时间仿佛瞬间凝固了。

 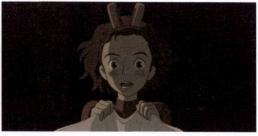

2.动接动

在两个视觉上都有明显动态的相连镜头的切换方法。动接动应与动作剪接点严格区分。动作剪接点是同一主体镜头的切换方法,而动接动则是不同主体镜头的切换方法。例如,上一个镜头是进行中的火车,下一个镜头如果是沿路景物,那么一定要接和火车车速相一致的运动景物的镜头,这样才能符合观众视觉心理要求。动接动也包括各种运动镜头的组接。在剪辑处理中要紧紧抓住各种运动因素,如人物的运动、景物的运动、镜头的运动等,借助这类因素来衔接镜头,节奏上可以流畅而自然。

■ 案例解析

影片《丁丁历险记》中,丁丁遭到绑架后,爱犬米卢紧追不舍。上演了一段紧张激烈的追逐场面。其中当米卢为了追赶绑架丁丁的汽车,从家的窗户跳到消防车上之后被海盗一伙人发现,突然司机急刹车,接后面的消防车紧急刹车,由于惯性米卢从消防车的梯子上滑了下来。这一组镜头用了动接动方法衔接,包括从窗户跳上车顶、两车飞驰、司机踩刹车、米卢从车顶的梯子上滑下来等一系列动作镜头的衔接。

3.静接动

动感不明显的镜头紧接动感十分明显的镜头的衔接方法。由上一个镜头的静止画面突然转换成下一个镜头动作强烈的画面，其节奏上的突变对剧情是一种推动。值得注意的是，前面镜头的静止画面中往往蕴含着强烈的内在情绪。这样的静接动在衔接上是跳跃的，但在视觉上镜头转换仍然是流畅的。

4.动接静

在镜头动感明显时紧接静感明显的镜头的衔接方法，是镜头组接的特殊方式。相连的两个镜头，如果前一个镜头动感十分明显，接上一个静止的镜头，会在视觉上和节奏上造成突然停顿的感觉。但这种动静明显对比是对情绪和节奏的变格处理，在以运动见长的影片构成中，动接静的特殊作用甚至超过静接动的某些效果，在特殊节奏变化的转场处理中，可以造成前后两场戏在情绪和气氛上的强烈对比。

■ **案例解析**

影片《机器人历险记》中，主人公童洛尼来到大汉机器城，乘坐城市快车时用了大量的动静相接的镜头。静接动与动接静经常在影片中一起使用，可以创造出动静节奏对比强烈的艺术效果。

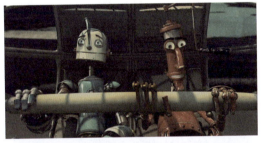

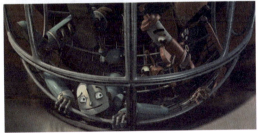

5.5 转场的方法与技巧

5.5.1 动作转场剪辑

动作转场剪辑是剪辑技法之一。借助人物、动物、交通工具或战争工具等动作和动

势的可衔接性以及动作的相似性作为场景或时空转换的手段。例如，用人物走向镜头堵满画面以结束一场戏，接着再用人物离开镜头走向某处以展开另一场戏；用汽车、坦克、飞机的动势，驰过或堵住镜头，然后再接其他交通工具或人物离开镜头；通常用汽车、火车的轮子飞转与飞机的螺旋桨相接这类手法转换场景，也属于动作转场的剪辑。

案例解析

影片《哈尔的移动城堡》中，苏菲婆婆离开城镇，桥下一列火车驶过，浓烟堵满画面；苏菲婆婆搭上一辆马车，马车驶出城镇；苏菲婆婆走向郊外，郊外的远景镜头。这是一组由城镇到郊外的动作转场剪辑，其中包括人物的运动、火车的运动和马车的运动。

5.5.2 特写转场剪辑

特写转场剪辑是剪辑技法之一。用特写镜头来结束一场戏或从特写镜头开始一场戏的剪辑手法。前者指一场戏的最后一个镜头结束在某一个人物的某一局部（如眼睛或头部）或某个物件的特写镜头上；后者从特写镜头开始，逐渐扩大视野，以展现另一场戏的环境、人物和故事情节的处理手法。用特写镜头结束一场戏或用特写镜头开展一场戏都是为了强调人物的内心活动或情绪，有时是为了表示某一物件、道具（如钟表、闪动着的红灯、十字架等）所含有的时空概念和象征性含义，以造成完整的段落感。特写转场的一个主要目的是在观众的注意力集中在某一个人物的表情或某一物件的时候，在不知不觉中就转换了场景和叙述内容，而不使人产生突然跳动的不适之感。

案例解析

影片《丁丁历险记》中，阿道克船长在荒漠中回忆起当年与海盗战斗时的情景时就用了特写转场剪辑的技巧进行时空转换。镜头的结束和开始都是同样的人物、角度、景别，只是时空不一样，用特写转场剪辑作为时空的转换方式，可以使观众沉浸在阿道克船长的回忆中。

5.5.3　语言转场剪辑

语言转场剪辑是剪辑技法之一。利用后一场戏对白首句与前一场戏对白末句的衔接，或重复的有机联系来达到场景转换的自然过渡。

5.5.4　音乐转场剪辑

音乐转场剪辑是剪辑技法之一。用音乐手段达到场景自然过渡的技巧，即打破音乐与所配画面的起止完全同步的传统格局，把音乐向前一场戏画面末尾或向后一场戏画面开始处延伸一定的长度。这一技巧如果运用得好可远远超出转场功能的范围，音乐与画面配合后使某一特定场景产生特殊的感染力。有时它能使人沉浸在对美好事物的回味中，有时则能给人造成对即将降临的灾难和不幸的预感。

案例解析

影片《幽灵公主》中，主人公阿席达卡是一名武士，他为了保护村庄被邪神所伤，之后离开村庄时用了宏伟壮丽的画面和音乐贯穿，歌颂这位被迫离开故乡的英雄。

5.5.5　音响转场剪辑

音响转场剪辑是剪辑技法之一。利用音响元素，借助两场戏首尾相交之处音响效果的相同、相似或串拉（串前或延续），以达到场景的自然转换。有时还用这种转场的音响效果作为唤起人物和观众回忆与联想的艺术手段。

案例解析

影片《丁丁历险记》中,丁丁在图书馆翻阅资料时突然雷声响起,紧接下一场戏丁丁冒着雷雨回到家中,主要是以雷声和开门声来衔接这两场戏的首尾。

5.5.6　景物转场剪辑

景物转场剪辑是剪辑技法之一。借助景物镜头在两场戏之间作为间隔的手段来表示场景的转换。景物镜头包括两个方面,一种是以景物为主、物为陪衬的镜头,用这类镜头作转场剪辑,既展示不同的地理环境和景物风貌,也表示时间和季节变化,又是以景抒情的表现手段。另一种是以物为主、景为陪衬的镜头,如田野上的拖拉机驶过镜头,海上的船只、城市街道上的马车和汽车驶过镜头等。很多影片都利用各种交通工具驶过镜头或用静物(如建筑物前的圆柱、雕塑,室内的陈设)挡住镜头作为转场手段。

案例解析

影片《加菲猫1》中,加菲猫坐在家里的沙发上看电视,摄影机从电视机全景推至只有电视机画面,当镜头拉出上摇的时候电视机已经变成监视器,但是图像内容是一样的,转到了电视台演播室现场。

5.5.7 情绪转场剪辑

情绪转场剪辑是剪辑技法之一。利用情绪渲染的延续性进行转场处理，即当人物的情绪渲染达到饱和点，观众沉浸在激情的感染中时，借助情绪的贯穿性来转换场面。紧凑而不露痕迹，起到承上启下、一气呵成的作用。

情绪转场剪辑可以理解为导演刻意安排一个系列小高潮后，将观众的注意力集中时，直接切换到下一个场景。

■ 案例解析

影片《丁丁历险记》中，丁丁被海盗绑架关进木头箱子里，爱犬米卢紧追其后，经过一系列紧张的追逐场面，最后丁丁被吊车吊到轮船上结束。当丁丁醒来时，发现自己已经在船舱的铁笼子里面。这是由外景到内景的空间转换。

5.5.8 光学技巧转场剪辑

光学技巧转场剪辑是剪辑技法之一。用光学印片的方法印出的附加技巧表示时空和段落的转换，这种方法是传统的电影手法，这些手法还带有省略时间和空间过程的作用。在传统的电影形式中，为了表示时间和空间变化，往往在场面、段落之间，特别是在大的情节段落起伏之间运用诸如"叠印""化出""化入""渐隐""渐显"等技巧。在一般情况下，用"叠印"表现回忆，用"渐隐""渐显""化出""化入"表现一些内容单一、篇幅简短、快节奏的纯属交代性质的过场戏的时空交替。但因每部影片风格不同，在用法上也不尽相同。

1.渐显、渐隐

渐显、渐隐也称"淡入""淡出"或"渐明""渐暗"，是剪辑技巧手法之一，是电影

艺术表现时空间隔的重要手段。表现形式是前一场景画面逐渐消失（渐隐）和后一场景的画面逐渐显露直到十分清晰（渐显）。这种手法用于表现某一个情节的开端，使观众视觉上得到短暂的间歇，以领会进展中的剧情。其作用如同戏剧幕间分场或音乐乐章段落的更换。

2.化出、化入

化出、化入也称"溶变""化"，是电影剪辑技巧手法之一，电影艺术表现时空空间转换和深化情绪的重要手段。表现形式是前一画面即已开始渐渐隐去（化出）之前，后一画面即已开始渐渐显露（化入），两个画面同时重叠隐现，起到时空自然过渡的作用。

▌案例解析

影片《丁丁历险记》中，丁丁与阿道克船长达成共识，两人握手的画面渐渐消失，下一个镜头丁丁与阿道克船长骑着骆驼走在沙漠上。

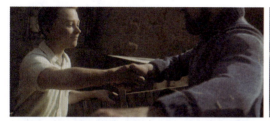
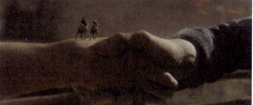
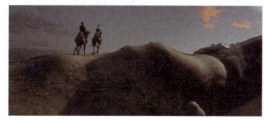

3.划出、划入

划出、划入也称"划""划变"，是电影剪辑技巧手法之一。用多种样式的技巧把两幅画面衔接起来。表现形式是滑移，即后一个镜头从前一个镜头画面上渐渐划过，前后交替。这种手法在默片时代比较流行，有声电影出现后比较少用，但有时为了表现时空转移或在同一时间不同空间所发生的事件，仍然使用。如采用不当，容易造成人为的矫揉造作之感，使观众游离于剧情之外（出戏）。划的技巧在广告片和预告片中还经常使用，特别在电视片中花样繁多，如左右划、上下划、多角形划、菱形划、螺旋形划等。可根据剧情发展的需要和画面运动的方向而选用某一种形式。

4.帘出、帘入

帘出、帘入，"划"的变种，是电影剪辑技巧手法之一。表现形式一是"卷"，二是"掀"，如同卷帘或掀盖，即前一镜头被卷去或被掀开而出现后一镜头。转换镜头时根据剧情节奏的快慢运用帘的技巧，可产生一种柔和或强烈的调子。

5.圈出、圈入

圈出、圈入，"划"的变种，是电影剪辑技巧手法之一。表现形式是从画面中心以圆点开始逐渐扩大（圈出）或从画面外沿以圆形逐渐收缩（圈入），使下一个镜头的画面逐渐取代上一镜头的画面。这种手法可使观众注意力集中到画面的某一细部上，起到特写的作用。

■ 案例解析

华纳早期的系列动画片《兔八哥》中在每集结尾部分都用了圈出的效果，将观众的视线集中到角色身上后黑屏，在影片结束的最后一个给观众留下深刻的印象。

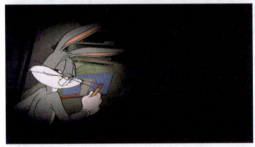 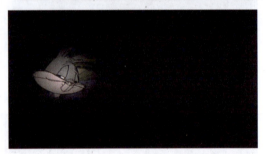

5.5.9　无技巧转场剪辑

无技巧转场剪辑是剪辑技法之一，亦称"切出""切入"，又称"跳切"。在一部影片中，不借助任何附加的光学技巧来交代时间、空间变化和场景转换的剪辑手法称为无技巧转场剪辑。

第6章

视听分析案例——《机器人总动员》

- 初见伊芙
- 尾随伊芙
- 第一次牵手
- 走近瓦利的生活

《机器人总动员》是2008年由安德鲁·斯坦顿编导，皮克斯动画工作室制作、迪士尼电影发行的电脑动画科幻电影。故事讲述地球上的清扫型机器人瓦利爱上了女机器人伊芙后，跟随她进入太空历险的故事。本片普遍被人们认为是讽刺美国人的生活方式，包括肥胖、环境破坏、消费主义、领导能力等问题。本片全球票房超过5.2亿美元，获得第81届奥斯卡最佳动画长片奖。

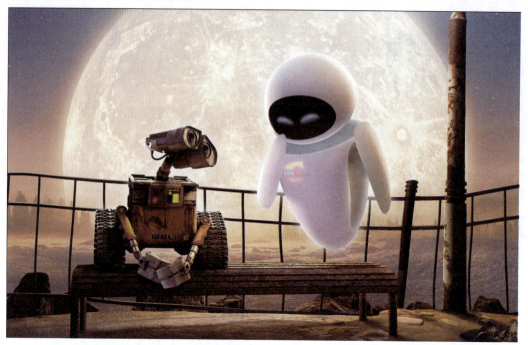

　　本章主要分析机器人瓦利第一次看见伊芙的段落。瓦利与伊芙从相见到相识，到瓦利爱上伊芙的整个过程。整个段落出现在影片15分26秒到29分22秒，一共14分36秒。整个段落可以分为4小段落，初见伊芙→尾随伊芙→第一次牵手→走近瓦利的生活。

6.1　初见伊芙

　　初见伊芙这个段落一共用了12个镜头，如表6-1所示，与其说"初见"不如说"窥视"更加贴切。确实，瓦利第一次见到伊芙的时候是躲在宇宙飞船起落架后面"看"伊芙的。"窥视"与"看"不同。窥视是躲在某个角落看，与目标之间存在着较远的距离。这个距离通常相当于全景或者远景。而"看"一个目标，这个目标也许就只有一步之遥。一般可以用中景、近景或者特写镜头表现。

表6-1 初见伊芙的12个镜头表现

序号	镜头	景别	摄法	内容	声音	长度（秒）
1		全景	平角度前推	机器人瓦利被吓得躲在飞船起落架后面	伊芙的保护壳打开时发出的声音	5
2		全景	平角度摇摄	机器人瓦利第一次看见伊芙	伊芙启动时的音乐响起	6
3		全景	推镜头	这是一个反应镜头，瓦利看见伊芙时做出惊讶的反应	瓦利发出感叹的声音	5
4		近景	推镜头	伊芙眨眨眼睛	伊芙眨眼的声音	4
5		中景	推镜头	瓦利目不转睛地注视着伊芙	此时背景音乐被放大	4
6		近景	推镜头	伊芙环视四周	伊芙转头的声音	3
7		特写	推镜头	前面连续的几个推镜，表现瓦利看得很投入	瓦利转头的声音	3

133

（续表）

序号	镜头	景别	摄法	内容	声音	长度（秒）
8		全景	外反拍摇摄	伊芙这时好像在找什么东西	伊芙动作的声音	4
9		近景	平角度	伊芙探测扫描，这是一个主观镜头	伊芙探测扫描的声音	3
10		全景	外反拍			4
11		特写	推镜头	飞船收起起落架，瓦利被吓跑	飞船收起起落架时发出的声音	2
12		大全景	平角度	飞船准备起飞		3

1.景别

这是一组反拍镜头，初见伊芙是由全景→中景→近景→特写→近景→全景。从景别的排列方式我们可以看出，这个顺序是我们在观察事物时的正常心理节奏，这种排序没有固定的模式。瓦利初见伊芙是从整体→局部→整体，即由全景（镜头1、2）→近景（镜头4、6）→特写（镜头7、11）→全景（镜头12）的依次安排。

2.摄影机运动

推镜头，从镜头1开始就用了推镜头。镜头3、镜头4、镜头5、镜头6都用微微的前推，最后推向瓦利眼镜的特写，用前推来表现瓦利看得很投入。

3. 声音

当瓦利第一次看到伊芙时，也就是镜头2，优美的音乐响起，好似装有Windows系统电脑开机时的音乐旋律，这音乐开始部分正好应对了伊芙启动的画面，伊芙是现代高科技的产物，就好像苹果电脑一样表面光滑得没有一丝缝隙。直到镜头11被宇宙飞船收起起落架时发出的声音所打断。

用优美的音乐来贯穿瓦利初见伊芙的整个过程，可以说这段音乐是表现瓦利此时此刻生命的觉醒，是属于瓦利的主观情绪音乐。

4. 剪辑

从景别的变化、镜头的衔接，以及每个镜头的时间长度，可见初见伊芙这段节奏是舒缓、优美的。但是好景不长，被宇宙飞船准备起飞打断。何时打断美好、停止窥视是影片节奏方面的掌控。在观看一切美好事物时，不能让观众完全看尽、看完，这样就没有意思了，要学会突然袭击。正因为突然间的打断，才能突出之前美好情景的珍贵。

6.2 尾随伊芙

尾随伊芙这个段落一共用了42个镜头，可分为3个小段落，如表6-2所示。段落1（镜头1到镜头9），伊芙第一次向瓦利开炮后，瓦利尾随伊芙。段落2（镜头10到镜头30），伊芙向小强和瓦利第二次开炮，发现瓦利并没有敌意后走开，这是瓦利和伊芙第一次面对面近距离接触，也是故事的转折点，这次接触为后面的故事发展做了铺垫。段落3（镜头31到镜头42），以《你好，多莉》中的歌曲贯穿，很有浪漫幽默色彩。例如，瓦利惊慌中被冲下来的超市推车压在玻璃门上；深夜里，当伊芙睡觉时瓦利为她偷偷地做了一个玩偶，而伊芙并未领情，直到瓦利被一堆钢管砸倒后音乐停。

表6-2 尾随伊芙的42个镜头表现

序号	镜头	景别	摄法	内容	声音	长度（秒）
1		全景	拉镜头	伊芙向瓦利第一次开炮，瓦利险些被炸得粉碎	瓦利害怕时发出的颤抖的声音	8
2		全景	跟摇镜头	伊芙在四处寻找什么东西	背景音乐加入，伊芙电子扫描的声音	10

（续表）

序号	镜头	景别	摄法	内容	声音	长度（秒）
3		全景	俯角度			3
4		全景	平角度 横移			3
5		小全景		瓦利在跟踪伊芙		2
6		全景至近景	固定镜头	伊芙由全景走至近景		4
7		近景至大全景	平角度	瓦利继续跟踪伊芙	瓦利移动的声音	4
8		全景	摇镜头	伊芙来到一个堆满废弃轮胎的地方，她环视扫描周围		5
9		近景	推镜头变焦点	瓦利躲在轮胎后面观察伊芙		5

（续表）

序号	镜头	景别	摄法	内容	声音	长度（秒）
10		小全景	跟移变焦点	瓦利的小伙伴蟑螂小强出现，小强向伊芙跑去	小强爬行的脚步声	9
11		中景		反应镜头，小强向伊芙跑去后瓦利紧张焦急的表情	瓦利发出紧张的声音	1
12		全景		伊芙转身向小强开炮	伊芙开炮的声音	2
13		近景	平角度	反应镜头，瓦利被炮声吓得惊呆了		1
14		小全景	平角度	伊芙紧张地用枪指着	用无声处理来对比前面开炮声的巨大	2
15		小全景	俯拍反拍景深	小强从炮坑中毫发无损地爬了出来	烧焦的声音	4
16		小全景		伊芙发现刚才只是一只小蟑螂便收起枪放松下来		2

（续表）

序号	镜头	景别	摄法	内容	声音	长度（秒）
17		特写至中景	摇镜头	伊芙伸出小手，小强顺着伊芙的手爬到她身上		3
18		近景		反应镜头，瓦利看见小强居然还活着，并且伊芙接受了它		2
19		近景		小强在伊芙的身上爬来爬去，伊芙很高兴	伊芙发出笑的声音	3
20		近景		瓦利看到此情形也不由自主地笑了	瓦利发出笑的声音	1
21		小全景	跟移镜头	瓦利的笑声被伊芙发现。伊芙向瓦利连开三炮，瓦利四处躲闪	开炮的声音	6
22		近景		伊芙拿着枪		2
23		小全景	跟移镜头	伊芙拿着枪走到瓦利面前，瓦利吓得蜷缩着身体，露出一双可怜、无辜的眼睛		9

（续表）

序号	镜头	景别	摄法	内容	声音	长度（秒）
24		中景	仰角度	伊芙用枪指着瓦利，但音乐告诉我们瓦利已经没有危险了	平和的音乐响起，还有小强的吱吱声	7
25		全景	平角度	小强从伊芙身上爬到瓦利的手上		3
26		中景	斜侧角度	瓦利探出头望着伊芙		2
27		近景	仰角度	伊芙扫描瓦利	电子扫描的声音	1
28		小全景	反拍			1
29		全景	反拍	伊芙扫描完瓦利，没有发现要找的东西后离开		5
30		全景	平角度	瓦利终于松了一口气	《你好，多莉》中的情歌就此响起	3

（续表）

序号	镜头	景别	摄法	内容	声音	长度（秒）
31		全景	鸟瞰拉镜头	从镜头30到镜头32用叠化和音乐过渡的转场剪接技巧衔接		7
32		全景	俯角度	瓦利跟随伊芙来到一间堆满超市购物车的房间，伊芙继续在房间内找东西		4
33		全景	仰角度景深	伊芙突然回头，瓦利被发现，吓了一跳		3
34		中景		瓦利转身就跑，撞到身后的购物车	瓦利与购物车碰撞的声音	2
35		全景	跟摇前推	瓦利被从楼梯上滚下的购物车压在玻璃门上，只见伊芙无奈地摇摇走出画外	购物车滚落的声音	7
36		全景至远景	拉镜头	夜晚伊芙在废弃的工厂上找东西		5
37		全景		瓦利站在远处望着伊芙		2

（续表）

序号	镜头	景别	摄法	内容	声音	长度（秒）
38		全景		伊芙从远处冲向瓦利，瓦利吓得缩了进去，开了一个玩笑后伊芙飞走降落		9
39		全景	固定镜头	瓦利从远处走近伊芙，发现她已经闭上眼睛睡着了。瓦利随手捡了一个破铁圈走了		30
40		近景		叠化，早晨伊芙醒来睁开眼睛，发现眼前有个东西		6
41		小全景	反拍景深	伊芙醒来发现一个长着蓝眼睛用废铁堆起来的假人出现在自己面前		2
42		近景至全景	变焦点镜头	原来是瓦利为了讨好伊芙做的假人，可是伊芙看看走了，瓦利很沮丧	钢管掉下来砸在瓦利身上发出的声音	9

1.镜头

段落1（镜头1到镜头9），瓦利尾随伊芙，多为全景镜头，用全景、景深、变焦镜头来表现跟踪时的场面。镜头运动方面不是很强，多为固定镜头拍摄。

段落2（镜头10到镜头30），伊芙第二次开炮，每个镜头时间要比段落1短许多。景别多以中景、近景、小全景来表现瓦利和伊芙第一次面对面的近距离接触。

段落3（镜头31到镜头42），瓦利继续跟在伊芙的后面，多以全景镜头表现。段落3和段落1同样是拍跟随，用的是几乎同样的拍摄方式，但是有着不同的本质上的区别，段落2是偷偷地跟踪，段落3是在明处跟着。

这3个小段落之间有着密切的联系，段落1是观察事物（全景），段落2是接近事物（近景），段落3是后退看事物（全景）。与段落1和段落2不同的是前两个段落属于叙事层面，而段落3则是在表现艺术层面，是浪漫的、抒情的，其主要体现在背景音乐与剪辑节奏上。

2.声音

尾随伊芙整个段落中没有任何对白，用肢体语言所代替，只有几声简单的呢喃。在段落2到段落3（镜头30到镜头32）中，由《你好，多莉》中的情歌贯穿，浪漫而舒缓。直到镜头42瓦利讨好伊芙失败后结束，钢管掉下来砸在瓦利身上发出的声音，代替了浪漫的音乐，也为整个段落画上了一个句号。《机器人总动员》本身就属于默片，尤其是开始部分，在这个段落中用情歌作为背景音乐，也是将主人公瓦利对伊芙那种不便易说的"爱"换了一种方式表达出来。

3.剪辑

尾随伊芙这个段落剪辑的节奏相对舒缓，段落2（镜头10到镜头30），伊芙向小强和瓦利开炮是这段故事的转折点，节奏相对段落1（镜头1到镜头9）快了很多。值得注意的是段落2到段落3（镜头30到镜头32），采用了音乐转场和光学技巧转场剪辑的手法进行衔接。

6.3　第一次牵手

"第一次牵手"这个段落一共用了31个镜头，是《机器人总动员》中一个重要的情节点，如表6-3所示。当伊芙找不到东西，被轮船上的吸盘吸住，大发雷霆炮轰了一排轮船后，瓦利一点点磨叽到伊芙身边安慰她。这是它们第一次面对面用语言相互交流，自我介绍。而它们的第一次牵手与正常情人之间的第一次牵手不同，这都要归功于自然灾害——"沙尘暴"，它给瓦利创造了一个有利的契机。伊芙在慌乱中抓住了瓦利的手，这才能体现出第一次牵手有多么珍贵。

表6-3　第一次牵手的31个镜头表现

序号	镜头	景别	摄法	内容	声音	长度（秒）
1		大全景		瓦利看见伊芙发怒从后面悄悄地跟过来		4

（续表）

序号	镜头	景别	摄法	内容	声音	长度（秒）
2		小全景	俯角度景深	瓦利看见伊芙此时心情很差		4
3		全景		瓦利看看伊芙，心里在想如何靠近伊芙		3
4		全景	越轴拍摄	瓦利一边吹着口哨一边慢慢地靠近伊芙	瓦利一边移动一边吹口哨的声音	12
5		近景	景深镜头	瓦利见伊芙没有反应，便又凑近一下，吹了一声口哨。伊芙猛一回头		6
6		小全景	俯角度外	瓦利被伊芙吓得翻倒在地		2
7		中景	内反拍	瓦利开始和伊芙交谈互相介绍		3
8		中景	外反拍	瓦利望着伊芙		1

（续表）

序号	镜头	景别	摄法	内容	声音	长度（秒）
9		中景	外反拍			2
10		中景				1
11		中景				1
12		小全景		当伊芙问起瓦利的职业时，瓦利捡了一堆垃圾压成方块。表明自己是"清道夫"	瓦利整理垃圾的声音	7
13		小全景	镜头上摇			4
14		近景				2
15		中景	景深镜头			1

(续表)

序号	镜头	景别	摄法	内容	声音	长度（秒）
16		近景	外反拍			1
17			外反拍			4
18		全景		伊芙问起瓦利的名字		1
19		小全景		伊芙扫描瓦利身上名字的部分，瓦利说出自己的姓名		6
20		特写				2
21		特写	反拍	瓦利重复着自己的名字		2
22		近景	反拍	伊芙微笑，也说出自己的姓名		4

（续表）

序号	镜头	景别	摄法	内容	声音	长度（秒）
23		特写	反拍			2
24		特写		伊芙很高兴		1
25		中景				17
26		全景		插入镜头，瓦利看到沙尘暴快来了，发出警报		2
27		小全景		瓦利发现沙尘暴就在伊芙身后，它想拉着伊娃赶快离开这里		1
28		中景	外反拍	可是伊芙警惕性很高，她用枪指着瓦利		1
29		中景	外反拍	瓦利焦急地叫着伊芙的名字		2

(续表)

序号	镜头	景别	摄法	内容	声音	长度（秒）
30-1		全景	移动镜头	瓦利看到沙尘暴快过来了，马上把头缩了进去		11
30-2		中景		伊芙在沙尘暴中迷失方向，大声呼喊瓦利的名字		
31		特写		在黑暗中瓦利拉住了伊芙的手		2

1.镜头

第一次牵手这段是一个完整的二人对话场面。对话场面首先要有总角度，一般用全景镜头来表现，即镜头1、镜头3。值得注意的是镜头4越轴拍摄，用逆光剪影的方式，就好像中国的皮影戏一样，来描写瓦利一边吹着口哨一边慢慢地靠近伊芙，这种拍摄方式增强了戏剧效果。镜头5到镜头29，多为中景、近景、特写、内外反拍镜头，主要描写二人近距离的交谈。

2.声音

这个段落的声音设计大多为口语和客观声音，没有音乐和主观声音存在，现实而真实地反映了瓦利和伊芙之间有趣的交流。瓦利与伊芙之间的对话非常简单，给观众留下深刻印象的就是重复一遍又一遍地叫着对方的姓名。就连介绍各自的职业也要通过表演来叙述，二人基本上属于不会说一句完整的话，只会喊父母名字的婴儿。这种正常沟通能力的丧失，正好构筑了一种默片环境，肢体语言代替了口语交流。

3.剪辑

第一次牵手这场戏，镜头组接的顺序基本上是由全景→中景→近景→特写→中景→全景，最后由在沙尘暴中的瓦利与伊芙牵手的特写镜头结束，接下一场戏的镜头1部分，二人来到瓦利的家，镜头31与走进瓦利的生活第一个镜头之间的衔接，运用了特写转场剪接技巧。在画面光影色彩方面也是相似的，两个镜头都是在黑暗的沙尘暴中过渡。

6.4 走近瓦利的生活

走近瓦利的生活这个段落一共用了59个镜头，如表6-4所示。为了躲避沙尘暴，瓦利带着伊芙来到自己的家中，这个段落与前面3个段落形成递进的关系。从空间上来讲这个段落与前面的"初见伊芙"、"尾随伊芙"和"第一次牵手"不同的是前面3个段落都是在外景拍摄。而这场戏是在内景拍摄，从空间角度讲内景是封闭的，有局限性的，这就促使二人之间的距离关系从社会距离走向个人距离，从而使瓦利与伊芙之间的关系距离取得更进一步的发展。

表6-4 走进瓦利生活的59个镜头表现

序号	镜头	景别	摄法	内容	声音	长度（秒）
1		全景近景全景	仰拍摇镜头	瓦利将伊芙带到自己家中，伊芙环视瓦利家的四周，瓦利打开家中所有的灯表示欢迎	开门关门声背景音乐随着伊芙的看响起	25
2		全景	反拍	瓦利吹着口哨做着手势叫伊芙过来		3
3		近景	跟移镜头	伊芙边走边看瓦利拾来的破烂		4
4		全景		小强回到自己的窝里	小强发出的声音	5
5		中景		伊芙看见墙上有一只会说话的鱼，要向鱼开枪		5

（续表）

序号	镜头	景别	摄法	内容	声音	长度（秒）
6-1		中景	固定长镜头	伊芙准备开枪，被瓦利拦下	音乐从这个镜头发生了变化	53
6-2		中景		瓦利给伊芙一个搅拌器让她玩	配合画面的内容逗趣的音乐注入影片	
6-3		中景		瓦利给伊芙拿来一个塑料泡泡玩	塑料泡沫被捅破发出的啪啪声像鞭炮声	
6-4		中景		瓦利给伊芙拿来一个灯泡，灯泡在伊芙的手中亮了	灯泡点亮时发出电波的声音	
6-5		中景		瓦利给伊芙拿来一个魔方，伊芙一转眼的工夫就把魔方对好		
6-6		中景		瓦利拿来一盘录像带给伊芙，伊芙把胶片拉了出来		
7		特写	景深镜头	瓦利小心翼翼地将录像带复原	瓦利到录像带发出的声音	2

（续表）

序号	镜头	景别	摄法	内容	声音	长度（秒）
8		中景	跟移镜头	瓦利将录像带放进录像机里		6
9		中景	外反拍	《你好，多莉》影片出现在电视屏幕上	《你好，多莉》中的音乐响起	4
10		中景	内反拍跟移	伊芙凑到电视前看得很入神		5
11		近景		伊芙扫描电视上的图像		2
12		全景				2
13				瓦利找来一个垃圾桶盖充当帽子		6
14		全景		瓦利拿着垃圾桶盖，模仿电视上面的演员跳舞		4

(续表)

序号	镜头	景别	摄法	内容	声音	长度（秒）
15		全景		瓦利请伊芙一起跳舞，伊芙起舞来房子好像地震一样	伊芙跳舞发出的咣咣声	7
16		中景	晃动镜头	伊芙高兴地跳着		1
17		全景	晃动镜头	屋里的东西晃了起来		1
18		全景	晃动镜头仰拍			1
19		中景	晃动镜头	瓦利叫停伊芙		3
20		全景		瓦利教伊芙转圈，伊芙也学着瓦利转了起来		7
21		中景		伊芙越转越快，直到最后把瓦利撞飞	直升机起飞的声音	1

（续表）

序号	镜头	景别	摄法	内容	声音	长度（秒）
22		全景	插入镜头	外景拍瓦利撞飞到墙上留下的痕迹	瓦利撞上铁板发出砰的一声	1
23		全景		伊芙停了下来		3
24		全景	仰拍摇镜头	伊芙发现瓦利被打在天花板上，瓦利掉了下来	忧伤的音乐响起，瓦利掉下来的声音	7
25		中景		瓦利被伊芙打伤，右眼掉了		2
26		中景	跟移镜头	瓦利晃晃悠悠地从架子上找东西		12
27		中景		瓦利从架子上看见几只眼睛		2
28		近景		瓦利从架子上拿起一只眼睛		4

（续表）

序号	镜头	景别	摄法	内容	声音	长度（秒）
29		中景		瓦利装上新眼睛，恢复视力	瓦利眼镜转动的声音，忧伤的音乐停	7
30		近景	外反拍	瓦利告诉伊芙已经没事了		5
31		近景	摇镜头	伊芙从架子上发现许多打火机，于是拿起一只点亮	《你好，多莉》中的歌曲响起	7
32		中景		瓦利凑过去看打火机发出的火光		4
33		近景	景深变焦点	瓦利听着音乐望着火光		7
34		近景		伊芙望着打火机发出的火光		3
35		近景	景深			2

（续表）

序号	镜头	景别	摄法	内容	声音	长度（秒）
36		近景		镜头切换到电视荧幕原来歌声是这里传出来的		2
37		近景		瓦利深情地望着伊芙		3
38		特写		瓦利低下头，看着伊芙的手		1
39		特写	摇镜头	瓦利将手伸向伊芙的手		3
40		全景		伊芙躲开，瓦利很难为情地在地上画圈圈		9
41		小全景		伊芙将电视里播放的内容录了下来		3
42		近景		伊芙听着音乐环视四周，瓦利去给伊芙拿东西		6

（续表）

序号	镜头	景别	摄法	内容	声音	长度（秒）
43		全景		瓦利找东西时被东西砸到	碰撞的声音	2
44		特写	反应镜头	伊芙看见瓦利滑稽的动作笑了，伊芙再转过头去看看电视	背景音乐停	6
45		中景		瓦利手捧着一盆绿色的植物给伊芙看		6
46		近景		伊芙扫描植物		3
47		插入镜头		伊芙的屏幕上显示她要找的东西就是这个植物		2
48		中景	仰角度	伊芙启动程序	程序启动的声音	1
49		特写		打火机掉在地上		1

（续表）

序号	镜头	景别	摄法	内容	声音	长度（秒）
50		中景	仰角度	伊芙向上升起		4
51		中景		瓦利望着升起的伊芙		2
52		全景		伊芙继续上升，周围被照亮。胸前的储物箱打开，植物被吸了进去		3
53		中景		伊芙胸前的储物箱关闭		1
54		特写		伊芙闭上眼睛		1
55		特写		伊芙四肢收缩		1
56		全景		伊芙落地，好像睡着了一样，只有胸前的绿色信号灯闪着		2

（续表）

序号	镜头	景别	摄法	内容	声音	长度（秒）
57		全景		瓦利不知道怎么回事		2
58		近景				2
59		近景	摇镜头	瓦利叫着伊芙的名字，可是伊芙没有任何反应		9
60		全景		黑暗中电视屏幕出现瓦利和伊芙的影子	瓦利大声呼喊伊芙的名字	4
61		近景		叠化，伊芙身上的绿色灯与下一场戏天空中的太阳相衔接	瓦利大声呼喊伊芙的名字	5

1.声音

第二次牵手，当伊芙点燃打火机时，《你好，多莉》中音乐响起，与温暖的火光相互呼应，瓦利不由自主地将手伸向伊芙，但惨遭拒绝，只好在地上画圈圈。值得注意的是镜头24，当瓦利被伊芙无意中打坏右眼时，忧伤的音乐响起，直到镜头29瓦利安装好一个新的眼睛时音乐停。这里的设计和前面瓦利与伊芙快乐的交流形成鲜明的对比，忧伤的音乐给观众留下深刻的印象，让观众为瓦利捏了一把汗，其实这里的设计更多的是为了故事结局部分，伊芙和人类重回到地球抢救瓦利的情节做了一个小小的铺垫。

2.表演

瓦利与伊芙这两个角色的设计定位符合现代人们的观看需求。瓦利就好像一个呆傻

单纯的男孩，它是机器狗和缩头乌龟的结合体。它总是用那双大眼睛深情地望着伊芙，不管之前伊芙有多么危险，它总是像一只小狗一样，认定伊芙就是它一生的主人，紧随其后不离不弃。当遇到危险时，瓦利就像乌龟一样马上缩进铁盒子里吱吱发抖。当危险过后，瓦利会慢慢探出头来观察周围情况是否安全。伊芙则是瓦利的野蛮女友，它就像一个独行杀手，开心的时候就哈哈大笑，不高兴时就用暴力来解决问题，砰砰几炮将眼前的一切夷为平地。将野蛮女友与呆傻男孩放在一起再合适不过了。

考试题库

一、单项选择题：在每小题的备选答案中选出一个正确答案，并将正确答案的代码填在题干上的括号内。

1. 影院动画片的长度通常是多少？（　　）
 A. 45分钟　　　　　　　　　　B. 60分钟
 C. 80分钟　　　　　　　　　　D. 90分钟

2. 下面哪部影片是用三维动画技术制作的？（　　）
 A.《僵尸新娘》　　　　　　　　B.《小鸡快跑》
 C.《怪物史瑞克》　　　　　　　D.《哈尔的移动城堡》

3. IMAX影片为了大幅增加影像的解析度，冲印成长度为（　　）的胶片。
 A. 65cm　　　　　　　　　　　B. 75mm
 C. 65mm　　　　　　　　　　　D. 75cm

4. 下面（　　）这部影片是日本动画巨匠宫崎骏先生的成名作，1984年全日本公映时引起了轰动。
 A.《悬崖上的金鱼公主》　　　　B.《百变狸猫》
 C.《起风了》　　　　　　　　　D.《风之谷》

5. 下面（　　）这部影片是世界上第一部公映的动画电影。
 A.《兔八哥》　　　　　　　　　B.《白雪公主和七个小矮人》
 C.《恐龙葛蒂》　　　　　　　　D.《风之谷》

6. 下面（　　）这部动画片标志着动画进入三维时代。
 A.《玩具总动员》　　　　　　　B.《怪物史瑞克》
 C.《功夫熊猫》　　　　　　　　D.《海底总动员》

7. 一部电影的基本单位是（　　）。
 A. 声音　　　　　　　　　　　B. 演员
 C. 场景　　　　　　　　　　　D. 镜头

8. 在一部影片中，（　　）镜头占有较大的比例。
 A. 全景　　　　　　　　　　　B. 特写
 C. 中景　　　　　　　　　　　D. 远景

9. 下面不属于被摄物体角度的是（　　）。
 A. 特写　　　　　　　　　　　B. 鸟瞰
 C. 水平　　　　　　　　　　　D. 仰拍

10. 主观镜头在银幕中体现为观众以该剧中人物的视角(　　)其他人物及场景的活动。
 A. 身临其境　　　　　　　　　　　B. 目击或者臆想
 C. 动作或者情绪　　　　　　　　　D. 叙述故事情节

11. (　　)指在两场戏之间加入一个或者几个过渡性的镜头。
 A. 过场镜头　　　　　　　　　　　B. 空镜头
 C. 反应镜头　　　　　　　　　　　D. 长镜头

12. (　　)是表现人物膝盖、腰部以上或场景局部的画面。
 A. 全景　　　　　　　　　　　　　B. 近景
 C. 特写　　　　　　　　　　　　　D. 中景

13. (　　)是表现人物胸部以上或物体局部的电影画面。
 A. 全景　　　　　　　　　　　　　B. 近景
 C. 特写　　　　　　　　　　　　　D. 中景

14. (　　)是表现人物全身或场景全貌的电影画面，可以使观众看清人物的形体动作以及人物和环境的关系。
 A. 远景　　　　　　　　　　　　　B. 特写
 C. 全景　　　　　　　　　　　　　D. 中景

15. (　　)摄影机镜头视轴偏向视平线上方的拍摄方式。
 A. 俯角度　　　　　　　　　　　　B. 平角度
 C. 鸟瞰角度　　　　　　　　　　　D. 仰角度

16. (　　)摄影机镜头视轴偏向视平线下方的拍摄方式。
 A. 俯角度　　　　　　　　　　　　B. 平角度
 C. 鸟瞰角度　　　　　　　　　　　D. 仰角度

17. (　　)是摄影机处于被摄物体的正面和侧面之间的位置。
 A. 侧面角度　　　　　　　　　　　B. 正面角度
 C. 斜侧角度　　　　　　　　　　　D. 水平角度

18. (　　)摄影机处于与人眼相等高度时进行的拍摄角度。
 A. 侧面角度　　　　　　　　　　　B. 正面角度
 C. 斜侧角度　　　　　　　　　　　D. 水平角度

19. (　　)摄影机沿光轴方向向前移动拍摄。
 A. 拉镜头　　　　　　　　　　　　B. 摇镜头
 C. 推镜头　　　　　　　　　　　　D. 移动镜头

20. (　　)摄影机沿光轴方向向后移动拍摄。
 A. 拉镜头　　　　　　　　　　　　B. 摇镜头
 C. 推镜头　　　　　　　　　　　　D. 移动镜头

21. (　　)是指拍摄过程中摄影机机身做上下、左右、前后摇摆运动进行的拍摄。

A. 甩镜头　　　　　　　　　　　　B. 升降镜头

C. 晃动镜头　　　　　　　　　　　D. 旋转镜头

22. (　　)是指在同一场景中改变场景的透视关系。

　　A. 长焦距镜头　　　　　　　　　　B. 变焦镜头

　　C. 景深镜头　　　　　　　　　　　D. 中焦距镜头

23. (　　)约为120～360厘米。

　　A. 亲近距离　　　　　　　　　　　B. 个人距离

　　C. 公众距离　　　　　　　　　　　D. 社会距离

24. (　　)约为360～750厘米或更远的距离。

　　A. 亲近距离　　　　　　　　　　　B. 个人距离

　　C. 公众距离　　　　　　　　　　　D. 社会距离

25. (　　)基调从属于影片总的情绪基调,是总的视觉氛围的主要组成部分,是形成影片情绪基调的主要视觉手段。

　　A. 色彩　　　　　　　　　　　　　B. 空间造型

　　C. 光影　　　　　　　　　　　　　D. 道具

26. (　　)是与电影场景和剧情人物关联的一切物件的总称。

　　A. 镜头　　　　　　　　　　　　　B. 场面调度

　　C. 服装　　　　　　　　　　　　　D. 道具

27. 声音震动的频率控制着(　　),即声音的"高音"和"低音"。

　　A. 音量　　　　　　　　　　　　　B. 音色

　　C. 音调　　　　　　　　　　　　　D. 节奏

28. 声音各部分的调和赋予声音特定的风味或声调,音乐家们称之为(　　)。

　　A. 音量　　　　　　　　　　　　　B. 音色

　　C. 音调　　　　　　　　　　　　　D. 节奏

29. (　　)是由不同高低、不同长短、不同强弱的乐音组成,是塑造音乐形象、抒发音乐情感的主要手段。

　　A. 旋律　　　　　　　　　　　　　B. 乐句

　　C. 节奏　　　　　　　　　　　　　D. 不和谐音

30. (　　)是电影中用于衔接前后两场戏或两个段落的音乐。

　　A. 情绪声音　　　　　　　　　　　B. 环境声音

　　C. 物体声音　　　　　　　　　　　D. 转场声音

31. (　　)就如同剧本中的形容词和副词,可以给场面描写"添油加醋"。

　　A. 情绪声音　　　　　　　　　　　B. 环境声音

　　C. 物体声音　　　　　　　　　　　D. 转场声音

32. 用内容截然不同的一些镜头画面,连续地组接起来,造成一种意义,使人们去推

测这个意义的本质，这种剪辑方法是()。
 A. 平行蒙太奇 B. 联想蒙太奇
 C. 交叉蒙太奇 D. 对比蒙太奇

33. 在故事情节发展过程中，通过两三件事同时在异地进展着，互相有呼应又有联系，彼此起着促进刺激的作用，这种表现方式就是()。
 A. 复现蒙太奇 B. 联想蒙太奇
 C. 错觉蒙太奇 D. 平行蒙太奇

34. ()是动感不明显的镜头紧接动感十分明显的镜头的衔接方法。
 A. 静接动 B. 动接动
 C. 动接静 D. 静接静

35. ()是两个视觉上都有明显动态的相连镜头的切换方法。
 A. 静接动 B. 动接动
 C. 动接静 D. 静接静

二、多项选择题：在每小题的备选答案中选出二个或二个以上正确答案，并将正确答案的代码填在题干上的括号内。

1. 电影视听语言的基本元素有哪些？()
 A. 活动影像 B. 同步声音
 C. 镜头内容 D. 声画关系

2. 哪些属于构成导演创作电影内容的艺术手段？()
 A. 剧作 B. 声音
 C. 表演 D. 视听语言

3. 动画片的传播形式有哪些？()
 A. 影院动画片 B. 叙事动画片
 C. 电视动画片 D. 实验动画片

4. 哪些影片属于电视动画片？()
 A.《机器猫》 B.《灌篮高手》
 C.《猫和老鼠》 D.《太空堡垒》

5. 哪些影片是用定格动画的拍摄方式拍摄的？()
 A.《圣诞夜惊魂》 B.《小鸡快跑》
 C.《哆基朴的天空》 D.《小羊肖恩》

6. 哪些影片是用三维动画技术制作的？()
 A.《风之谷》 B.《小鸡快跑》
 C.《玩具总动员》 D.《冰河世纪》

7. 镜头按照景别可分为()。

A. 远景 B. 中景 C. 全景

D. 近景 E. 特写

8. 全景往往是拍摄一场戏的总画面，它制约着该场戏中切换镜头时的哪些要素？（　　）

A. 光线 B. 影调 C. 声音

D. 色调 E. 人物方向和位置

9. 下面哪些对中景画面的描述是正确的？（　　）

A. 中景是表现人物膝盖、腰部以上或场景局部的画面

B. 中景是表演场景中的常用镜头

C. 中景也可以用来做叙事性镜头

D. 中景有利于交代人与人、人与物之间的关系

10. 下面哪些属于运动摄影拍摄方式？（　　）

A. 升格镜头 B. 降格镜头

C. 推镜头 D. 摇镜头

E. 拉镜头 F. 旋转镜头

11. 升降镜头的拍摄方式有哪些？（　　）

A. 垂直升降 B. 弧形升降

C. 斜向升降 D. 不规则升降

12. 升格镜头可根据需要升至（　　）格每秒。

A. 12格每秒 B. 24格每秒

C. 32格每秒 D. 64格每秒

E. 96格每秒 F. 128格每秒

13. 降格镜头可根据需要降至（　　）格每秒。

A. 16格每秒 B. 24格每秒

C. 12格每秒 D. 4格每秒

E. 8格每秒 F. 2格每秒

14. 旋转镜头的拍摄方法有哪些？（　　）

A. 沿镜头光轴或接近镜头光轴仰角旋转拍摄

B. 摄影机超过360°快速环摇拍摄

C. 在摄影机位置的转盘上做超过360°快速环移拍摄

D. 摄影机围绕被摄物体做360°快速环移拍摄

E. 使用可旋转的光学镜头，在摄影机不动的情况下，将胶片上的影像倒转、倒置或转到360°圆中任何角度。转动时可沿顺时针或逆时针两个方向

F. 使用技巧印片机，印制旋转的画面

15. 下面关于变焦镜头说法正确的有哪些？（　　）

A. 变焦镜头是指在同一场景内改变场景的透视关系

B. 在变焦过程中，摄影机本身保持不动，只有镜头的焦距长度变长或变短

C. 变焦镜头可以移动景深，然而摄影机仍可以保持运动

D. 变焦能产生有趣而独特的大小与景深

E. 变焦镜头能使画面中的人物放大或缩小

F. 变焦镜头有时会取代摄影机的前后移动

16. 在现实生活中，每个人都懂得遵守某些空间距离，在电影中这些距离观念也被用于描述镜头与被摄物的关系，空间距离可划分为()。

 A. 亲近距离 B. 个人距离
 C. 社会距离 D. 公众距离
 E. 情绪距离 F. 镜头距离

17. 场面调度的要素包括()。

 A. 空间造型 B. 光影
 C. 色彩 D. 道具
 E. 服装 F. 化妆

18. 场面调度的方法多种多样，没有固定的模式，常见的有()。

 A. 纵深场面调度 B. 重复性场面调度
 C. 对比性场面调度 D. 象征性场面调度
 E. 镜头场面调度 F. 演员场面调度

19. 空间设计应与考虑的具体视听元素有哪些？()

 A. 自然环境和室内环境 B. 深度和广度
 C. 明度和暗度 D. 音响和强弱
 E. 演员的场面调度 F. 空间规模和空间形象

20. 镜头调度是指导演运用摄影机方位的变化，如()。

 A. 推、拉、摇、移、升降等各种运动方法
 B. 俯、仰、平、斜等各种不同视角
 C. 远、全、中、近、特等各种不同景别变换
 D. 获得不同视点、角度和视距的镜头画面
 E. 展示人物关系和环境气氛的变化

21. 下面越轴方法正确的有哪些？()

 A. 利用对象的运动改变轴线，下一个连接的镜头按照已改变的轴线设置角度
 B. 利用摄影机的运动越过轴线
 C. 用无明确方向的中性镜头来间隔轴线两边的镜头，以缓和由于越轴给观众造成视觉上的跳跃
 D. 用对象的细部特写镜头来过渡
 E. 利用插入镜头改变方向
 F. 利用双轴线，越过一个轴线，由另一个轴线完成空间的统一

22. 下面关于反拍、反打描述正确的有()。
 A. 反拍也称"反打",是电影摄影角度的一种
 B. 处于前一个镜头拍摄方向的反面或反侧面的角度
 C. 反拍可以表现环境的第4个面
 D. 电影的反拍可以使人看到环境的完整性,赋予真实感

23. 声音的基本要素有哪些?()
 A. 语调 B. 音量
 C. 音调 D. 音色
 E. 节奏 F. 旋律

24. 在声画关系处理上,可采用以下哪些方法?()
 A. 音画对位 B. 音画分立
 C. 音画对比 D. 自然声
 E. 非同步声 F. 无声

25. 乐句是整个乐曲的组成单位,一个乐句包括以下哪些元素组成完整的思想?()
 A. 旋律 B. 和声
 C. 节奏 D. 不和谐音
 E. 音响 F. 意图

26. 经典电影音乐和戏剧音乐在技巧上、美学上以及影片的情绪上具有哪些功能?()
 A. 情感表现 B. 连贯性
 C. 叙事提示 D. 叙事完整性
 E. 说明性 F. 逻辑性

27. 下面关于蒙太奇句子描述正确的选项是()。
 A. 是导演组织影片素材,揭示思想、塑造形象的基本单位
 B. 句子是场面或段落的构成因素
 C. 一个蒙太奇句子则有可能包含若干场面
 D. 若干蒙太奇句子构成一部影片
 E. 一个蒙太奇句子相当于文学作品的一节
 F. 一个蒙太奇句子相当于文学作品的一章

28. 下面选项中哪些属于蒙太奇表现形式?()
 A. 平行蒙太奇 B. 对比蒙太奇
 C. 交叉蒙太奇 D. 复现蒙太奇
 E. 积累蒙太奇 F. 扩大与集中蒙太奇

29. 剪辑涉及镜头之间的时间空间关系时的方法有哪些?()
 A. 时空压缩处理 B. 时空延伸处理
 C. 时空跳跃处理 D. 空间方向处理

E. 时空节奏处理　　　　　　　　F. 时空空间处理

30. 下面选项中哪些属于光学技巧转场剪辑？（　　）

A. 切入、切出　　　　　　　　B. 帘出、帘入

C. 圈出、圈入　　　　　　　　D. 划出、划入

E. 渐显、渐隐　　　　　　　　F. 划出、划入

三、填空题

1. 视听语言既是电影的_____、_____表现形式的代名词，又是电影艺术表现手法的总称。

2. 无声电影时期，电影的表现手段只有_____和_____的组接，即_____。

3. 视听语言涉及_____、_____、_____和_____4个方面的内容。

4. 实验动画片包括两层含义：_____和_____。

5. 动画片的传播方式主要有两种，一种是_____，另一种是_____。

6. 世界上第一部公映的二维角色动画片是由美国1914年发行的_____，导演是_____。

7. 一个镜头是指摄影机从_____到_____连续不断地拍摄一次。

8. _____又称"景物镜头"，即画面中没有人物的镜头。

9. _____能保持电影时间与电影空间的统一性和完整性，以表达人物动作和事件发生的连续性和完整性，因而能更真实地反映现实，符合纪实美学的特征。

10. 机位固定不动、连续拍摄一个场面所形成的镜头，称_____。

11. 景别可具体划分为_____、_____、_____、_____、_____、_____。

12. 电影有7种常用镜头角度，它们依次是_____、_____、_____、_____、_____、_____、_____。

13. _____是特写镜头的演变，它不是对人的面部进行特写，而是针对眼睛或嘴巴特写，或将一个细节独立出来，将细微的部分放大。

14. 物体被摄的_____通常也能体现主题，如果_____只是略有变化，可能象征了某种含蓄的情绪渲染。

15. 画面拍摄的位置是由_____、_____和_____3个因素决定。

16. _____是一种以在天空飞翔的鸟类视角为镜头视角的摄像位置。

17. 在电影中，对一些雄伟、庄严的建筑物经常采用_____拍摄。

18. _____是摄影机处于被摄物体的正面和侧面之间的位置。

19. _____年法国普洛米奥和狄克逊首创了_____和_____。

20. _____即摄影机沿水平面向各个方向移动所拍摄的画面。

21. _____是从画面起幅极快地摇到落幅，摇摄中间的画面影像产生几乎模糊一片的效果。

22. _____是能提高摄影机运转频率的拍摄方法，_____是能降低摄影机运转频率的拍摄方法。

23. _____是镜头的中央到光线聚集的焦点之间的距离。

24. _____又称广角镜头，焦距小于35mm的镜头就是广角镜头。

25. _____又称标准镜头，现在常用的镜头时35～50mm。

26. _____是指在同一场景中改变场景的透视关系。

27. _____与_____的结合构成了电影的场面调度。

28. 人类学家爱德华·霍尔将人类使用距离的关系分为_____、_____、_____、_____4种。

29. _____，是指被摄对象的视线方向、运动方向和对象之间关系所形成的一条假定的直线。

30. _____是与电影场景和剧情人物关联的一切物件的总称。

31. _____是为保证景物空间关系的统一和正确表达场面调度所确定的全景拍摄角度。

32. 影片的声音包括_____、_____、_____三大部分。

33. 声音的基本要素包括_____、_____、_____、_____，可以帮助观众感受整部影片。这些要素可以让我们分清楚每个角色的声音。

34. 在电影音乐中，_____往往非常精炼而有特色，是体现影片主题、塑造人物形象、抒发内心情感的重要手段。

35. _____是除语言和音乐之外电影中所有声音的统称。

36. _____不但可以解说展开故事，提供角色的粗略背景，也可以作为场景转换的手段，使电影产生主观色彩，且通常带有宿命意味。

37. _____是影片制作过程中一项必不可少的工作，也是影片艺术创作过程中最后的一次_____。

38. 剪辑工作包括_____剪辑和_____剪辑两个方面，是_____，同时也是_____工作。

39. 蒙太奇段落是影片中由若干_____或_____有机组合成的可以表现相当完整内容的大单元。

40. 交叉蒙太奇是利用_____和_____内容的镜头，交叉地组接起来，使两种动作构成紧张的气氛和强烈的节奏感，造成惊险的戏剧效果。

四、名词解释题

1. 视听语言

2. 偶动画

3. 镜头

4. 反应镜头

5. 长镜头

6. 景别

7. 远景

8. 全景

9. 中景

10. 近景

11. 特写

12. 仰角度

13. 俯角度

14. 鸟瞰角度

15. 水平角度

16. 推镜头

17. 拉镜头

18. 摇镜头

19. 升降镜头

20. 亲近距离

21. 个人距离

22. 社会距离

23. 公众距离

24. 纵深性场面调度

25. 重复性场面调度

26. 对比性场面调度

27. 象征性场面调度

28. 画内音

29. 画外音

30. 旋律

31. 和声

32. 不和谐音

33. 节奏

34. 乐句

35. 平行蒙太奇

36. 交叉蒙太奇

37. 对比蒙太奇

38. 积累蒙太奇

39. 联想蒙太奇

40. 象征蒙太奇

五、简答题

1. 简要说明系列动画片与连续动画片的特点。

2. 简要说明主观镜头的作用和特点。

3. 简要说明长镜头的概念和拍摄方式。

4. 简要说明升格的概念与作用。

5. 简要说明降格的概念与作用。

6. 简要说明场面调度的特性。

7. 简要说明空间距离与暗示心理效果。

8. 简要说明内反拍与外反拍角度的区别和作用。

9. 简要说明音乐的基本要素。

10. 简要说明挪用音乐与原创音乐的区别和特点。

11. 简要说明镜头组接与时空关系的处理方法。

12. 简要说明剪辑人物动作的连续性的处理方法。

六、论述题

1. 举例说明动画片的几个重要发展与演变过程。

2. 举例说明长镜头的3种拍摄方式。

3. 场面调度包含了许多要素，从空间造型、光影、色彩、道具、演员的服装和化妆举例说明它们在影片中的作用。

4. 举例说明音乐在影片中的特点和作用。

5. 举例说明环形蒙太奇在影片中的特点和作用。

6. 举例说明固定镜头和运动镜头在影片中的衔接方法。